藝山行旅

侯翠杏創作 **50** 年自述

侯翠杏

著

藝術家

目次

自序

在2022年的今天，回顧個人跋涉五十載的藝術之路，竟然興不起歡欣雀躍的心情；取而代之的是深刻的感懷和謝忱。此時此刻，過往遭遇的種種阻礙以及壓力，宛如影片倒帶，浮現在眼前，憶起歷年來在每一個關卡奮力迎擊、勇敢面對的毅力與鬥志，我的感受是：終於苦盡甘來，不但能夠從迂迴艱辛的路徑勇啟創作之門，同時也得以獲致藝術家之實質榮譽與光彩。

我走上藝術之路，似在冥冥之中有安排。1970年代，當我從美國學成歸國時，企業家父親希望我能接班他的建設公司；但是我以缺乏興趣而說服他改變心意，等於違背他的期許。疼愛我的父親也未堅持，給我充分自主，任我選擇教職。不料接踵而至的忙碌教學與行政工作，讓我忙碌不堪，連孩子都無法全心照顧。後來我執迷於藝術創作，人生路途再次步入更艱辛的階段，雙親再次好言相勸，我卻像着魔似的，無法從追逐藝術之路脫身。至今反省年輕時候的這一段任性，覺得實在愧對父母，也未善盡為人母的責任，只是心中的遺憾已無法彌補。

我未曾懷疑自己與生俱來的藝術天分，從年少至今也充分享受創作的過程。為了藝術，我可以不吃不喝不眠。在畫室裡，面對畫布，手持畫筆，那就是屬於我的至高快樂天地。我的靈感可以暢快奔馳，我的想像沒有邊界，感受到能夠畫畫真是世間第一樂事，我就是精靈神仙；然而，從事藝術無法與外界永遠斷絕，社會形色百態的詭異複雜，曾造成我的適應不良症，父母親為此力勸我放棄藝術，但我仍堅持不屈，除減少與外界接觸，並藉助埋頭創作找回正常。

有心從事藝術創作者，雖能從藝事過程中獲得愉悅滿足；但是必然也要有所犧牲。記憶深刻的是在寒冷冬日，當朋友都在歡聚享樂，我則於畫室裡挑燈夜戰；有些朋友看到我在油彩中拼命的日子，總會說：「真不明白，為何不做大小姐而偏偏要去畫畫！」在缺少休閒

娛樂的時日，寂寞創作者最大的回報就是眼前滿意的作品，這種幸福感是外人所無法體會的。不過儘管藝術充滿我的主要生活，數十年來，我在教育界和公益等方面也奉獻許多，傳播生活美感和美學相關知識，這是我身為藝術創作者的一大安慰。

今年是我從事創作的第五十年，藝術旅程所經歷的甘苦，點滴在心頭，除了感念父母養育栽培的恩情，在漫長的創作道路上，也蒙受許多人士的指導提攜和照顧協助，其中包括恩師、親人、好友以及幾次促成展出的多位知音。父親生前常教導我：「對有恩於你的人要心存感激，也要放下傷害你的人。」在這樣的耳提面命之下，我一直帶著正面樂觀的心懷，行走在藝術這一條路上，創作靈感源源不斷，抒寫對宇宙和人生的情懷，也都充滿光彩憧憬。

隨著年歲增長，近年我產生了整理創作經歷與朋友同好分享的想法；沒想到2018年一次意外重摔，導致左膝嚴重傷害，至今還在治療當中。在一面辛苦醫治療傷，一面翻箱倒櫃，著手搜尋整理資料圖片，並在好友陳長華的協助下，紀錄個人成長及藝術創作生涯一書，終能在今年春天完成付印。書名為《藝山行旅》，乃是意指我將終生崇奉的藝術，視為永遠在攀越、仰之彌高的一座神聖大山。

長年來，外子張克明醫師和一對子女是我從事創作的精神支柱，在我走過的藝術之路，也有許多幫助我的親友貴人，容我藉著這一篇序文表達我由衷的感謝。我將繼續攀登奇險壯麗而充滿挑戰的藝術之山，願來日以更多輝煌的作品，作為對諸位盛情厚愛的回報。

侯翠杏

2022年4月於台北

編者前言

1

侯翠杏1949年出生於台灣嘉義市，她是企業家、慈善家侯政廷（1924-1990）的長女。從小學習音樂、舞蹈，並表現出對造形與色彩的興趣，在圖畫上顯露才華與天分。1968年進入文化大學就讀時，開始創作。進入台灣前輩畫家李石樵先生的畫室習素描、隨呂基正先生習水彩，並參加青雲畫會，成為該畫會最年輕會員。她跟著會員團體四處寫生，在大自然懷抱中享受繪畫的歡樂，也為繪畫打下根基。

1970年，侯翠杏還是大學二年級學生時，已顯露藝術才華，當年她參加青雲畫會聯展。在熟悉使用油彩作畫時，因一個偶然機會，她嘗試使用壓克力顏料，發現該顏料易乾且與水交融的效果極好，因此便以壓克力顏料取代油彩作畫。在這個階段，她除了畫寫實作品，也開始用抽象形式表現主題。1971年，以〈豐年〉畫作代表台灣參加在

日本舉行的「中日美展」。

　　1972年，甫從大學畢業的侯翠杏，在台北的凌雲畫廊舉行抽象畫個展，同時也獲得巴黎大學入學許可，在準備前往就學之際，不料母親在與她旅行希臘途中生病，留法一事因而擱置。1973年，她前往美國，在紐約大學藝術研究所進修，1976年定居奧克拉荷馬州，進入奧克拉荷馬州州立大學攻讀環境藝術碩士。旅美期間，除了繪畫之外，也兼做裝置藝術、編織和製作創意家具，作品結合藝術和生活，充分呈現個人的審美觀。1978年在奧克拉荷馬州立大學美術館舉行個展。隔年，進入位在加州的史丹福大學藝術研究所博士班深造。

　　侯翠杏在70年代客居美國之後，由於往返探親，長途搭機讓她投入空中攝影。透過高階相機，她在飛機上拍攝無以計數的高空雲彩影像。變化無窮、美妙神奇的浮雲，非但消除旅途的單調疲乏，更帶給她豐饒的繪畫靈感。如詩如夢的遊雲，美景當前，挑起她童年時代所接受的舞蹈、音樂訓練之記憶，她發現自身擁有的創作素材是如此的充分，致使她在畫布上狂熱揮灑，作品源源不絕。

　　在長達半世紀以上的創作生涯裡，侯翠杏繪畫媒材包括油彩、蛋

彩和多媒材等，風格從寫實而進入抽象，題材遴選則是多元豐富。旅美初期，思鄉情懷加上對雲和樂舞律動的感觸，以她最愛的藍和紫色系，構成了「圓」的系列。1982年，「寶石」系列從「圓」的系列延伸而出，發光的寶石、繽紛的美體，代表的是一種內蘊光華的釋放。

「圓」的系列在台北春之藝廊個展、國立歷史博物館《海外畫家》聯展等展覽中發表之後；她的抽象畫和對藝術的熱情得到資深畫家顏雲連的賞識，破例收她為入門弟子。這段期間，她應聘到文化大學擔任家政系系主任兼任研究所所長，「生活藝術化」、「藝術生活化」的理想，在她的創作中逐步實踐之際，也時時循循善誘引導學生。1986年，她卸下文大的教職，隔年應聘到台灣大學講授藝術欣賞，直到2010年，長達23年的義務教學，也都在傳授她個人長年累積的美感經驗與審美心得。

侯翠杏的創作題材廣泛，都是從生活擷取靈感，將心靈感受透過彩繪轉換為繽紛的畫面，感情亦在筆觸底層流動自如。在為數可觀的作品中，大致可以分為「寫生」、「情感」、「大自然」、「都會時空」、「海洋」、「音樂」、「新世紀」、「禪」、「民族風情」、「寶石」等系列。

將「藝術與生活結合」，讓「抽象走入現實」是侯翠杏長年以來一直努力的目標。從90年代以後，她在幾個重要個展中，包括1994年台北新光三越百貨文化館《無限美感》個展、1996年台中臺灣省立美術館個展、1996年嘉義市立文化中心個展。2001年上海美術館《美感無限》個展、2007年國立歷史博物館《抽象新境》個展、2011年鳳甲美術館《抽象·交響》個展等展出，都表現出具象寫實的功力，以及對抽象創作的執著與強烈企圖心，創造屬於個人的美學語彙。

1992年，作畫時情形。

在井然有序和
美感氛圍中成長

2

左上圖／
父親畢生大部分心力奉獻給
拆船、鋼鐵等重工業。

左下、右圖／
父親在堂叔公侯金堆先生（
左）的賞識和囑咐下於1947
年共創東和鋼鐵。

右頁上圖／
父親建造的長安東路實業大
樓於1972年落成。

右頁下圖／
父母親和黃基源董事（左二
）接待外賓參觀東和鋼鐵
公司的工廠。

企業家父親的身教典範

我的父親侯政廷先生出生於嘉義縣六腳鄉。1939年從嘉義縣高校畢業後，有感於日治時代學校的日籍老師教育偏差，毅然決定從事教職，因而參加教師檢定考試並順利錄取，此後在學校服務七年，教學相長，也讓本土學生感受到受教平等的師長愛心。父親自幼聰穎好學，直至進入社會仍積極追求知識。1971年，他前往日本產能率大學「經管能率」系深造後，更熟練現代工商管理，對於往後經營企業體及擴展國際市場有相當的助益。

台灣光復初期，百廢待興，父親體認到工業救國的優先重要，因而離開教職。1947年和他的叔叔侯金堆先生在嘉義市創立「東和行」，從事解體舊船工程，並兼營五金鐵材和機械電料等買賣，創業

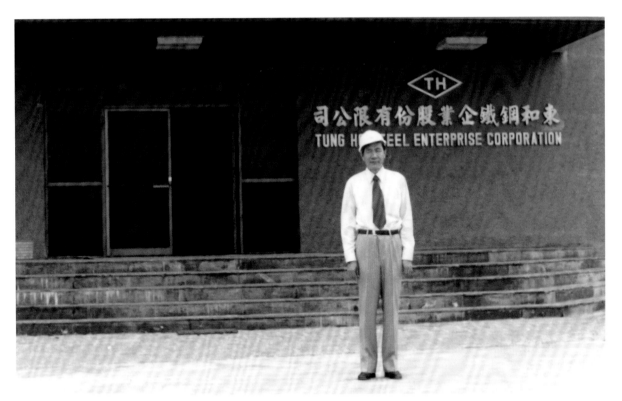

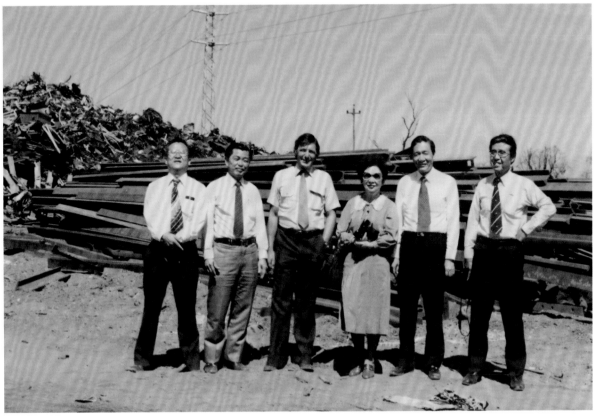

上圖／
父親摯友程欲明先生於1972年個展時，收藏我的壓克力畫作〈日夕懷遠〉。程伯父早年與先父合購目前我畫室所在的文華大樓土地；原本擬蓋綜合醫院，因祖母盼與親友能同住一個大樓，事母至孝的父親乃決定改建成住辦大樓。我能擁有美好的創作環境，特別感念父親以及當年程伯父的鼓勵和恩情。

左下圖／
父親公司待拆的船隻停在外海，我根據此景而創作〈遠方的船〉作品。

右下圖／
〈海洋系列──遠方的船〉，
1990，油畫，
90×120cm。

備極艱辛。1962年間，為配合國家經濟建設，事業版圖擴展，在高雄前鎮區興建軋鋼廠，「東和行」改組為「東和鋼鐵企業」，父親並擔任總經理，拆船事業規模自此也擴大。1975年，侯金堆堂叔公過世，父親接任董事長，公司經營在他穩健篤實之領導下，求新求變，成為台灣民營最大的鋼鐵企業，在拆船業和煉鋼業處於執牛耳地位。

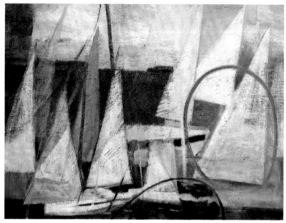

上圖、左下圖／
父親畢生大部分心力奉獻給
拆船、鋼鐵等重工業。

右下圖／
大學時，隨著父親和堂叔侯
貞雄巡視高雄工廠。

　　父親是社會敬重的宅心仁厚企業家，也是急公好義的典範。在捐
助學校、獎勵清寒學生、救助疾苦病患等方面，不遺餘力。無奈罹患
食道惡疾，於1990年辭世。繼他過世的前一年已成立的「財團法人侯

政廷公益事業基金會」之後，1990年再設立「財團法人侯政廷文教基金會」，兩個基金會由弟弟侯博文擔任董事長，我出任執行長，主導相關活動的計畫與推動。在公益方面，除了針對清寒與急難捐款或致贈物品，並贊助多項健康、佛學等講座，也提供獎助學金和舉辦愛心園遊會、接待孤兒院兒童等。在文教方面則定期辦理兒童繪畫比賽、贊助劇團與音樂會演出等，其中最受矚目的是在父親逝世五周年舉辦的紀念音樂會，贊助文建會共同邀請法國音樂大師馬歇爾·隆德夫斯基（MarcelLANDOWSKI）來台，指揮國家交響樂團演出他的作品。

除了創作和教學之外，我在基金會付出相當的心力，主要因為有父親的循循善誘在先，他教導我如何為社會善盡一份力量，也以身教影響到我對慈善事業的想法。作為執行長的我，盡可能參與每一個活動，也挑起許多不同聽眾對象的演講，在緊湊的生活步調當中，也許

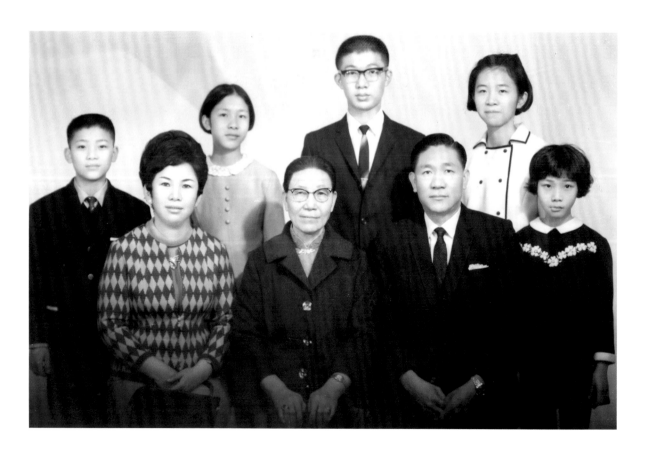

上圖／
1984年，味全創辦人黃烈火董事長及執行長林麗華創辦並主持第一屆金廚獎，我（右1）擔任評審。

左下圖／
經常主辦醫學講座向專業醫師學習心肺復甦術。

右下圖／
1992年，主辦「藝術與愛心慈善晚會」，獲得母親全力支持（左林瑞容、中為母親、右歐瑞雲）。

過度用心，一場演講下來，不時喉痛聲啞。在長達三十年那段時期，除了創作，也因為教學、公益等諸多緊湊繁忙的行程，三餐經常以麵包果腹，而且嚴重睡眠不足，親友都形容我「一人當三人用」。有趣的是，我有兩雙同款、不同色的鞋子。有天到實踐大學演講，在忙亂趕場之中，竟然兩腳踩不同色的鞋子；朋友看到了還以為我在創造時尚！

左上圖／為公益活動表演西班牙舞。

右頁左下圖／為慈善代言瘦身預拍的沙龍照。

其他／常為公益慈善活動站台、走秀。

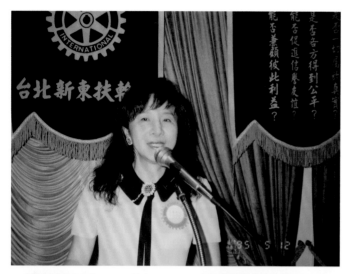

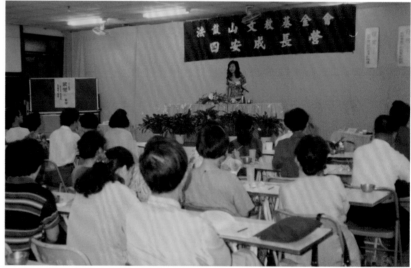

上、中圖／每年舉辦兒童繪畫比賽，頒獎並宴請得獎者。
下圖／與潘淑華（左二）經常走訪關懷育幼院，與育幼院老師合影。
右頁圖／為慈善代言手錶預拍的沙龍照。

遺傳母親愛美的天性

父親與我叔公在嘉義市成立「東和行」的隔年，和同鄉林玉霞女士結婚。母親比父親小五歲，嫁到侯家才20歲。她出生於一個擁有龐大產業的家庭，曾就讀日治時代有名的新娘學校——嘉義家政女子學校。外公林膽在嘉義地方上是首富，曾統理阿里山林場，為有名的木材大王；出入乘坐黑頭車或三輪車，豪宅家裡藏有相當數量的中日古書畫和骨董，生活極盡安逸，甚至還有一個私人樂團。我讀幼稚園時，在外祖父家裡所見到的古畫畫面至今還存有印象。母親六歲時，外婆病逝，外祖父再娶，年少時代的母親，還得挑起照顧同父異母弟妹的工作。直到她出嫁之後，外公產業被收歸國有，加上財產遭親信侵占，家產化為烏有，她依然照顧娘家無微不至。

母親樂觀善良，聰慧好學。她的天資加上後天訓練，包括廚藝、花藝、禮儀、服裝設計、室內布置等生活美感和才能，都在少女時代打下基礎。她的嫁妝幾乎都是自己一手準備製作，既美觀又饒富創

意，讓外公感到無比光彩。

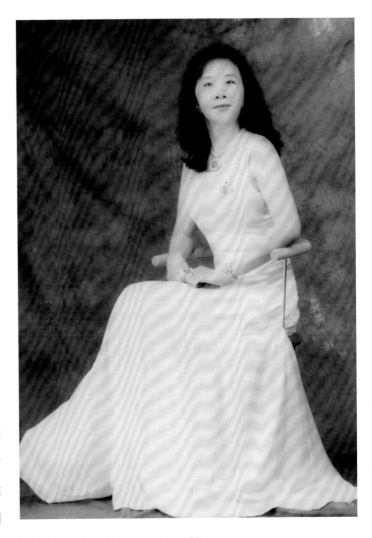

我在1949年出生於嘉義市。在那物質缺乏的年代，父親為事業奔波，母親不但要持家，還要照顧祖母、叔叔、姑姑們以及娘家舅舅們；但是她還是會為子女縫製漂亮的衣裳、烹調可口美味的菜餚，也將家裡整理得井然有序，讓我們過著舒適的生活。她還曾在嘉義市的仁愛路上，自己監工、設計一棟樓房，成為市街一個參觀景點。

我從出生開始就在美的環境中成長，見識藝術之美。上學以後，碰到不愛的課時，就在課本上塗鴉；好多課本的空白地方都被我畫滿了畫。我從小喜歡美的事物，應該是受到和母親的影響。她的出身環境、對美的天份與熱中追求，都反映在生活上，加上她畢業於家政學校，更把與生俱來對美的敏感度與智慧都發揮到極致。透過身教和居家的美好布置，無形中也讓我感染到精神領域與生活空間的美感需求。母親治家時對美的追求與用心真是無微不至，不論居家大小，她總是以獨有的審美角度去調理環境，經常有許多讓人意想不到的創意。

正因為母親的關係，我從小夢想跟她一樣，長大以後也要做一個賢妻良母，有一處美麗溫馨的居家環境，為家人烹煮美食，為孩子縫製漂亮的衣裳；從未夢想有朝一日成為藝術家；但因為母親注重我和弟妹的美感教育，在我小時候便聘請專業老師到家教導舞蹈、鋼琴和繪畫等學習課程。記憶中，我童年時候的音感敏銳，對美的事物也容

〈沙灘速寫〉，1975，水彩，
39×46cm。

右頁左上圖／
愛美的我，童年都穿母親巧
手縫製的漂亮衣裳。

右頁左中圖／
1978 年，父母親專程到美
國，參觀我在「奧克拉荷馬
州立大學美術館」的展覽。

右頁左下圖／
1978 年，研究所畢業與先
生廖大修博士、女兒英君合
影。

右頁右上圖／
1972 年，與母親到希臘雅
典旅遊。

右頁右下圖／
1978 年，我在美國展出成
功圓滿，一位博士教授多次
到會場做筆記，並收藏一幅
畫。

易有感觸。少女時代，看到小雨打在窗上，一股莫名奇妙的感覺，便
會悄悄走上心頭；看到夜空的月光，不禁陷入詩畫的情境；在馬路上
或學校操場上看到沙粒或石子，感覺眼前所見，似一幅美麗的構圖。
母親相信「天生我材必有用」，覺得我從小有藝術天賦，因而從不要
求我學業成績；反而鼓勵我在繪畫的領域發揮，可以說是今生最支持
我創作的人。

　　在逐漸年長之後，不時會追憶父母親所賜的美好教養與豐足生
活。每次在祭拜他們的時候，總會向二老感恩並表達無限的懷思與歉
意。我一生堅持從事藝術之路，當初並未依循父親的殷切期待：他曾
希望我能在他一手創辦的建築事業有所承繼和發揮；但我卻執著於藝
術創作，也只有鼓勵我守著興趣、追求夢想，並成為我在藝術生涯路
的最大精神支持和後盾。他們的慈愛與養育之恩，作女兒的也只能奮
力上進，以創作的佳績表現作為回報。

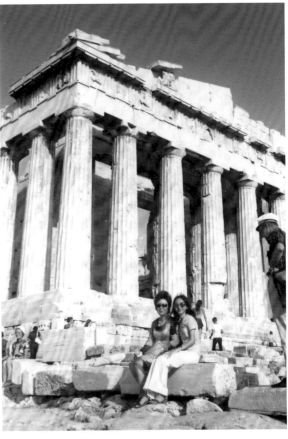

苦心學習與
名師教導

3

中學做壁報發揮創意

我從小對美術的興趣濃厚。小學時代經常在課堂裡當著老師講課，在課本上塗鴉；很多課本的空白處都被我畫滿了。我最愛上美勞課；每回要交作業，同學都找我幫忙，直到有一次作業題目是「我的家庭」，老師發現怎麼每個同學的爸爸媽媽都長得一樣，我這個「代筆」才曝光。可惜當時學校不重視這方面的教育，為了升學，美勞課

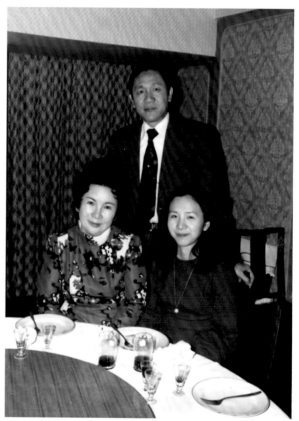

時間幾乎都被挪用為其他科目。

在我進入中學以後，日漸繁重的課業，剝奪了我在課外的美術與舞樂課程；然而，美術課還是我的最愛，那時老師要我們模仿美術課本的畫，總覺得無以發揮自己想法，不過幸好有製作壁報的機會，因

同學對此興趣缺缺，加上看我有許多點子和創造力，他們乾脆把這件工作推到我身上，我欣然接受。我在面對枯燥沉重的課程時，終於有一項讓我覺得上學還有開心的事！

大學時代展現才藝

1968年，高中畢業後，母親原本打算送我到日本讀大學，後因考取文化大學的家政營養系，家人再三考慮到我是一女孩且又單純，捨不得讓我出國，便決定讓我留在台灣讀大學，等大學畢業後，再做放洋深造打算。

在大學時代，讀的雖是家政營養；就像當年中學生時熱中做壁報一樣，對於一般人覺得麻煩乏味的美術設計相關事物特別感到興趣，而且不管做這一類的任何事都會牽動個人的藝術本能。像服裝設計課，老師稱讚我畫的模特兒八頭身比她好，便拿去作講義。還有烹飪

課，老師說我擺盤特別出色，在這一項目給我全班最高分；不過在烹調項目的成績就一般了，拿不到最優的！

因為個人興趣和才藝，大學系上的迎新晚會或畢業舞會，都是我發揮的場合。除了負責布置會場，還能表演拿手的阿拉伯舞。更有趣

上圖／
1972年，大學畢業在凌雲畫廊個展，父母親臨會場。

左下圖／
大學2年級迎新晚會，負責布置會場並上台表演舞蹈。

右下圖／
大一時穿上自己設計的服裝走上伸展台，還被當時的輿論批評為「奇裝異服」。

右頁上圖／
1971年，與父親合影。

右頁下圖／
1973年，與雙親在紐約合影。

的一樁往事是，當年我負責主辦畢業舞會，不僅
盡心布置多采多姿的會場，因為喜歡打扮，還特
地仿造從香港買來的一個洋洋娃的服飾，為自己
縫製一套舞會服裝。當會場布置就緒，我幾乎累
癱了，隨手拿起桌上的水杯，一飲而盡，沒想到
那是雞尾酒，我當場竟然醉倒了，拋下帥哥舞
伴，穿著漂亮出色的禮服，躺在椅上昏昏睡去。
一覺醒來，舞會即將散場，眾人前來寒暄並連連

讚美說：「謝謝妳，會場布置得真漂亮呀！」
殊不知我真是無奈呀，精心設計的禮服竟未能在翩翩起舞時亮相！

摹寫雷諾瓦〈彈鋼琴的少女〉維妙維肖

回憶我的大學時代，有許多好玩的糗事；其中跟畫畫有關的一段
是，1970年為了採買美術用具的香港行。當時台灣處於戒嚴時期，
剛好有一個機會，能夠和台灣籃球國手到香港參賽，我跟著球隊團員

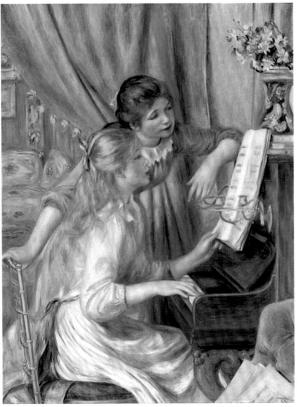

左圖／
1970 年，牆上掛的是仿法
國印象派巨匠雷諾瓦〈彈鋼
琴的少女〉。

右圖／
雷諾瓦，〈彈鋼琴的少女〉，
1892，油彩、畫布，
112×84cm。

右頁二圖／
學生時代的寫生速寫。

來回乘坐「台灣輪」，感覺頗為新鮮。我在香港參加開幕儀式，舉旗繞場之後，就興沖沖地和朋友逛街採買，購買了將近40公斤的美術書籍、壓克力顏料和畫筆等作畫工具。記得開幕現場有一記者問我：「妳是打甚麼呢？」我一時被問住了，幸好身旁同隊的一位正牌國手幫我回答說：「她是打中鋒呀！」我在旁嚇得一身汗；我實在搞不清楚這些專業術語。事後我才知道，在籃球隊打中鋒的隊員是最厲害的呢！現在想起這件糗事，都忍不住笑出來。

　　那一次的香江行雖沒上場打球，為台灣爭光；但我個人可以說是滿載而歸。尤其是買回來的幾箱西洋美術畫冊讓我開心至極，其中最引起我興趣的是入手的法國印象派巨匠雷諾瓦（1841-1919）畫冊，我一再翻閱瀏覽，也朝夕廢寢忘食地模仿，其中以學他畫〈彈鋼琴的少女〉最為熟練。我畫的〈彈鋼琴的少女〉掛在家裡的客廳，來訪的

父母朋友都稱讚說仿得實在夠像，對我這個初學的美術愛好者帶來不少的鼓勵。

青雲美術會研究班修「美術系課程」

在進入大學之後，我強烈地感受到自己真正的興趣是繪畫。大一開始，我私下摸索創作，而為了奠定基礎，一度到李石樵畫室學素描，畫石膏和靜物；因為助教太熱情，不堪其擾，只好半途放棄；後來，在美術雜誌看到青雲畫會辦理研究班招生消息，發現列出的課程相當完整，包括繪畫、書法、篆刻等，幾乎涵括了美術系的主要課程，我便前往報名，開始了白天到文大上學，晚上前往青雲畫會上課的日子，前後四年未曾間斷；等於我在第四年拿到大學文憑的同時，

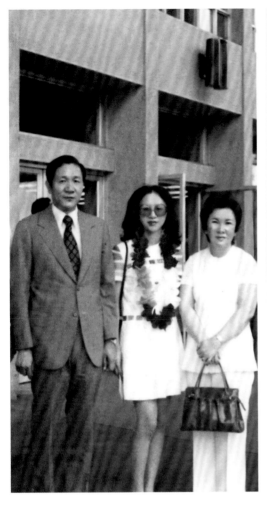

美術雜誌 **15期**
中華民國61年1月出版

自由中國唯一美術雜誌，專載中外各畫家最新精心傑作，彩色精印，可以節省你參觀各個畫展的時間，更可長期珍藏欣賞。

也修完了美術系的課程。這一段學習日子雖然辛苦，但為我的藝術創作打下深厚的基礎，可以說是非常重要也可貴的繪畫人生歷程。

「青雲畫會」是1948年由呂基正、黃鷗波、金潤作等畫家發起成立的戰後第一個民間繪畫團體，並定期舉辦「青雲畫展」，1968年成立「青雲美術會研究班」，研究班設在台北市現在的環河南路水門邊。那時候，我家在長安東路，因為是夜間上課，我又膽小怕黑，所以都跟一位住在鄰近的朋友林貴英相偕前往，坐一段公車以後，還要穿過黑漆漆又飄著異味的市場邊巷，才能到達上課的地方。

在青雲美術會研究班研修期間，授課老師有指導水墨的傅狷夫、

上圖／
嘉義文化中心個展會場與恩師顏雲連先生合影。

下圖／
嘉義文化中心個展會場與好友陳長華合影。

　　教授水彩和寫生的呂基正、傳授膠彩的黃鷗波和許深洲，教導篆刻的傅宗堯等。除了在教室上課，我們還不時跟隨青雲畫會的會員前輩到陽明山、淡水、九份、烏來等地寫生。當時在台大擔任教授的傅宗堯老師，在青雲美術會研究班只有我一個學生，他除了教我篆刻，同時講解相關的知識與典故，培養我收藏印章的興趣。

　　呂基正老師的教學偏重學院派，記得1969年有一天跟青雲畫會到

淡水寫生，我畫了一幅〈夏日〉，把天空彩霞畫成紅色，呂老師在旁指著我的畫說：「你是在畫山地舞喔！」我不好意思解釋；但心裡在想：「我畫的是我自己的顏色呀！」那時候對色彩敏銳度很強的我，在用色方面就有個人想法，後來在上大四的時候，開始畫抽象畫，因為呂老師不認同，只好在家裡默默地畫抽象。

左圖／
1981 年，為顏師母畫像。

右圖／
我和顏老師及他兒子到菲律賓旅遊寫生。

顏雲連老師破例收弟子

1975年，我以抽象的〈藍色奏鳴曲〉參加青雲畫會在台北新公園省立博物館（今二二八公園的國立台灣博物館）舉辦的聯展。佈展時候，所有展品擺在地板上準備掛畫，幾位前輩畫家的作品都排在最前面的位置，呂基正老師將我參展的作品放在展場最末端的地板上，顏

雲連（1922-2014）老師一路看過來，在我的作品前停留片刻，回頭跟呂基正老師說：「這張好畫，放到前面吧！」呂老師不同意，兩位老師就用日語爭執。只聽見顏老師堅持說：「寧可在我的位置擺她的…」後來，我畫的〈藍色奏鳴曲〉就掛在顏老師作品的旁邊展出。

在這次展覽中，我再三仔細地欣賞顏雲連老師的作品，打從心底感動，感覺他的作品不但蘊含著深邃的想法，也發現那就是我所追求的繪畫表現形式。於是我私下向他表示希望拜他為師；但他馬上回絕說：「我向來不收學生。」後來，我聽說乾妹妹聲樂家林瑞容的父親林有福先生與顏老師熟識，就拜託這位世伯幫忙說項，顏老師終於首肯破例。

我拜師後的大約八年多時間，顏雲連老師幾乎將他所知的全部傳授給我，我也做一名非常努力而不辜負他期望的學生。顏老師除了教我油畫，也指導我畫蛋彩、粉彩和膠彩，從教學中可以感覺到他對材料相當有研究，他教導我許多作畫技巧及對構圖的表現手法。他看到我之前的畫作，認為我在色彩方面的感知頗強，便鼓勵我多加利用這

〈抽象山水系列——山林姿彩〉，1993，油畫，45.5×53cm。

方面的天賦，並很認同我的想像力。

　　顏雲連老師為人和作畫都非常大氣。他不但是傑出的畫家，早年在室內設計界也享有盛名，他對空間和裝置造型都有研究，台北大稻埕有名的歷史交誼餐廳「波麗路」，便是顏老師從事設計的代表作之一。在前輩畫家口中，顏老師兼有日本人的吃苦精神和美國人的豪邁個性；他樂於助人，為人處事也都熱情周延，顏老師發現我也是屬於這種樂天而喜歡幫助別人的個性，所以他覺得作我的老師還滿合適、快樂。

楊英風老師開導立體造型

　　1972年，我剛從大學畢業，在台北的凌雲畫廊舉行個展，展品都是抽象畫；當年一月，台北出版的《美術雜誌》以我的油畫〈歸途〉

做封面。這一幅畫作是該年度參加第26屆全省美展的作品；年輕的我嘗試表現自我觀察和描寫能力，呈現原住民少女造型、衣著服飾的豐富色彩和風土特色。當時我正積極準備前往法國深造，並收到巴黎大學在審查作品之後所發給的入學許可。不料在出發後，陪我赴巴黎的母親於中途希臘雅典生病，情急之下，我帶母親返台就醫，留法一事也就因而擱淺。

我在1973年赴美國紐約進修並定居。1975年從紐約遷居奧克拉荷馬州。隔年，進入奧克拉荷馬州立大學攻讀環境藝術碩士。1978年取得奧克拉荷馬州立大學碩士學位，並奧克拉荷馬州立大學美術館個展。1980年，我到史丹福大學藝術研究所博士班進修。1981年回台應聘到文化大學家政系任教。

由於有奧克拉荷馬大學附修室內設計的經驗，加上從小對建築有

1989 年，我為幫助一位外籍學生返鄉旅費，讓他為我畫像。但因他經驗不足而未成形。後來經我重新修改（幾乎重畫），成為這生平首幅也是唯一的自畫像。畫中盛裝的我，呈現做為藝術家的我之生活另一個面相。在畫室的我，身穿工作服，滿身油彩，當我必須出席重要活動，則貴氣上場。自畫像的我，就在紀錄我暫時擱下畫筆的日常片段。

左頁左圖／
畫家劉其偉先生為我畫像。

左頁右圖／
大陸名畫家為我畫像。

濃厚興趣，心想在平面創作之餘，也能在立體雕塑有所學習，於是登門拜訪藝術家楊英風（1926-1997）先生，希望能接受他的指導。楊老師看了我的一些作品後，認為我的藝術基礎不錯。在拜師後的頭兩個月，他要我練習一些剪紙、捲紙等變化的造型，利用大小瓦楞紙張、石膏等做模型。我因為在美國奧克拉荷馬州立大學時有學過玻璃藝術和紙雕等的經驗，經過楊老師指點，很快地就上軌道，他也認定我在這方面有天分。雖然在他工作室只學了短短幾個月；但他在他循循善誘下，收穫良多，也影響我後來創作平面作品都設想到立體感覺。

展覽突破既往形式，
呈現新思維

4

上圖／
1996年，台灣省立美術館個展開幕時致謝演講。

下圖／
1996年，台灣省立美術館個展開幕，時任故宮院長秦孝儀致詞。

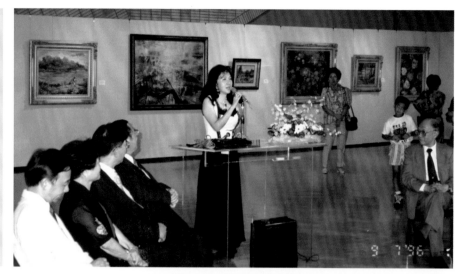

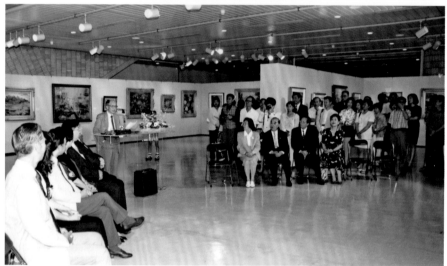

台中臺灣省立美術館個展

　　1996年台中臺灣省立美術館（今國立臺灣美術館）邀請我舉辦個展，展期從九月七日到十一月三日，這是我生平首次的大規模個展，總共展出九十幅畫作，籌備工作相當辛苦。那時往返台北和台中的尚無高鐵，因當時我在台大教課，為了把握時間，在展覽前後的兩個多月時間裡，不時以民航飛機作為交通工具，乘坐的小飛機在空中盤旋的感覺記憶猶新，那時確實是有些恐懼。記得有一次去台中的回程，

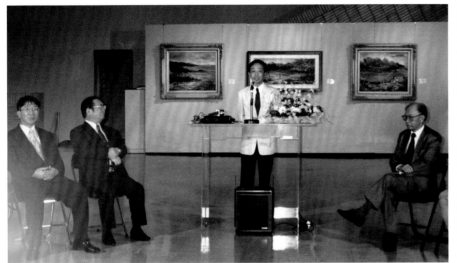

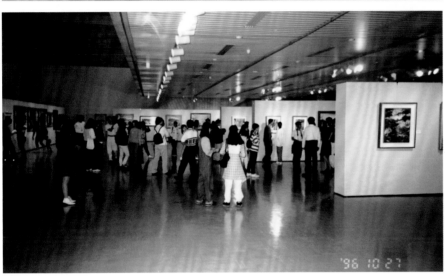

機場外大雨滂沱，我在候機室裡因衣服單薄而冷得發抖；但想到自己難得受邀，長日努力創作的成果得以公開展出，同時又有那麼多鼓勵我的長輩和觀眾，便覺得一股溫暖湧上心頭。

我在省美館的展出的作品，包括抽象和介於寫實與抽象之間的半抽象畫；我之所以展出半抽象作品，是想藉機會呈現多年來個人在素描和寫生所下的苦心，我相信藝術家要充分傳達思想和感情，必須在繪畫基礎上下功夫，並以熟練的技巧掌握現實面和審美觀。優秀的作品應具備高度的思想性和完美的藝術性，熟練的技巧則能促成者兩者

攝於〈都會時空系列——上海〉畫作前。

的和諧和統一。省美館展出的作品包括海洋、宇宙、情感、寫生、音樂、都會風情和禪等系列畫作。

上海美術館「美感無限——侯翠杏繪畫世界」個展

2001年的4月29日，「美感無限——侯翠杏繪畫世界」個展在上海美術館舉行盛大的揭幕儀式，現場嘉賓雲集，除了從台北專程前往與會的百餘位親朋好友，加上湧進的當地觀眾；將近600人將現場擠得水洩不通。

這是我應上海美術館邀請所舉辦的個展，也是首次在中國大陸的大規模作品展出。展覽由上海美術館和侯政廷文教基金會共同主辦。

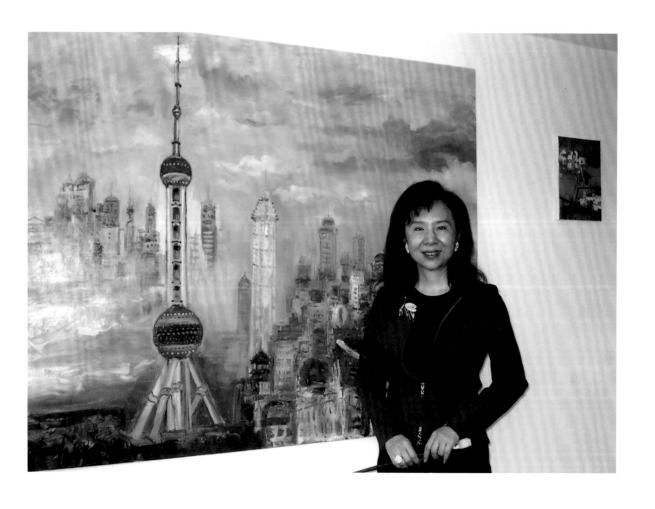

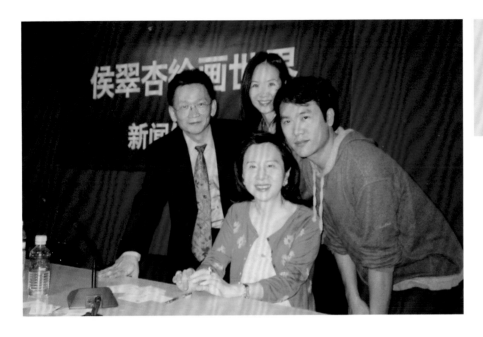

當時該美術館甫由市立圖書館整建改裝完成，外觀以西洋古典風格呈現，館內場地寬敞氣派，非常適合西畫的展示。

　　說起上海展出的始末，我其實有些受寵若驚，想來是一種自然而來的機緣。事情要回溯到1996年我在臺灣省立美術館（今國立臺灣美術館）舉行個展時，有一位旅居日本的華人辛大夫在展場會場跟我打招呼，並說若有機會的話，我的畫應該到日本展出。我向他致謝，送他一本展覽畫集請他指正。沒想到該畫集隨辛大夫到日本後，被中國駐日本的大使館官員看到，把畫集帶到北京。後來，我就接到中國包括外交部、文化部等五個單位具名的邀請前往北京展出。我經過打聽，才了解原來我的抽象畫在當時的中國是較為少見，所以希望我的作品能作為文化交流。我接到邀請函當刻，自然非常開心；不過那時，我正在準備和張克明醫師結婚，實在忙得不可開交。爾後初步敲定北京展覽在2000年舉辦，相關展出細節再議。

　　沒想到在1999年的4月，我和家人到上海旅行的時候，新華社人員在我們連換兩家飯店之後能找到我。時任上海市社會文化管理處處長楊春曼女士、上海美術館李向陽館長，以及新華社的上下，都熱情

地接待我，對我展覽之事關心備至。

　　打聽之下，才知道他們從日本新華社的資料中，獲知我的創作資料，希望邀請我到上海展覽。趁我在上海時，他們安排我去參觀適合展覽的場地，任我從上海博物館和上海美術館舊館兩者擇一；我在參觀之後，選擇上海博物館。展期預定在2000年。

　　因上海展與先前敲定在北京的展出都是同一年，我正思索著兩個地點的展覽該如何處理較妥當時，沒想到發生了一件意外。1999年

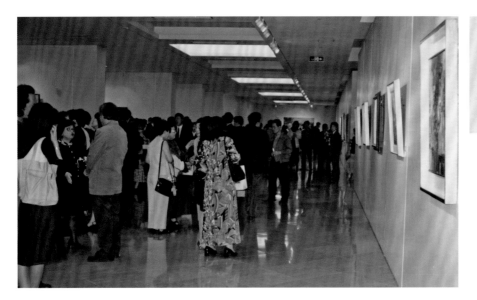

5月間，我送外子到機場搭機回夏威夷，座車在返回台北的途中，遭到後車的追撞，頸椎受傷，之後的半年裡都帶著頸圈。在養傷期間，未再處理北京與上海展覽的後續事宜，而後我又到夏威夷靜養一段時間。回到台灣，發現北京展覽已過了確認時間；上海博物館因上級修改規定，只能展覽文物，所以原有的展出檔期也取消。不料事情又有轉機，原來上海美術館新館在2000年3月正式啟用，對岸捎來訊息：我的展覽依原來邀請計畫，確定2001年4月30日到5月29日在上海美術館展出一個月。

我是上海美術館新館啟用後首位應邀個展的台灣畫家。當時館內裝備營運才進入一個新的階段；然而館方人員的服務態度與敬業精神，至今還讓我印象深刻並感念不已。記得在開幕儀式的前一個夜晚約九點多鐘，我前往會場作最後檢視時，展品已完全掛妥就緒，但發現作品裝裱的壓克力反光十分嚴重，影響到展出的效果。經向在場的工作人員反應之後，他們立即著手拆卸80多組件的近百個畫框，直到半夜才大功告成，毫無怨言。後來展覽結束，他們再將畫框原封完整地裝回，運到台灣時未見任何瑕疵。

我的展覽4月30日在上海美術館二樓正式對外展出；西班牙超現

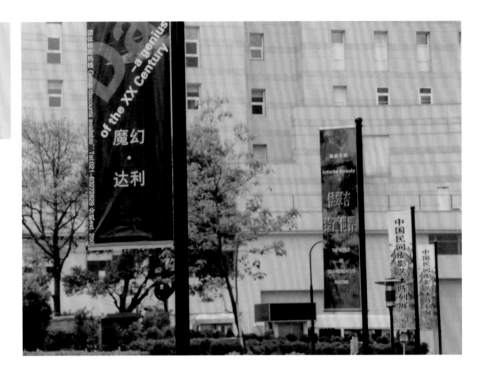

實藝術家達利的展覽，則是5月1日起該美術館的一樓展出。也許因為連日壓力，開幕前一夜竟然夢見和達利在賽跑，他超前還轉頭取笑我。在他轉頭微笑之際，出現招牌式的兩撇鬍子特寫…驚惶中醒來，原來是一場夢。

不過開幕過程十分順利，我的恩師、八十多歲的顏雲連先生也從台灣前往。李向陽館長在致詞中，特別介紹我展出的作品主題，包括偉大的自然和豐富的人生。不但關注外在的感知世界，同時也深入人的心靈。他說：「這些自由靈動、揮灑不羈、充滿無限美感的繪畫作品，一定會為上海的觀眾帶來心靈的享受。」我的弟弟、侯政廷文教基金會董事長侯博文則在開幕儀式中，形容我是家中的「特殊人物」，不做生意，只想一心一意創作；但因為我的創作，讓他感覺到「藝術直航，無分區域」。剪綵之後，我將1996年創作的〈豐碩大地〉贈送給上海美術館，當作永久收藏。

開幕的前一天，上海美術館為我舉辦記者會，包括中央電視台、新華社、新聞晨報、新聞晚報等許多媒體前去採訪。在記者會中，我

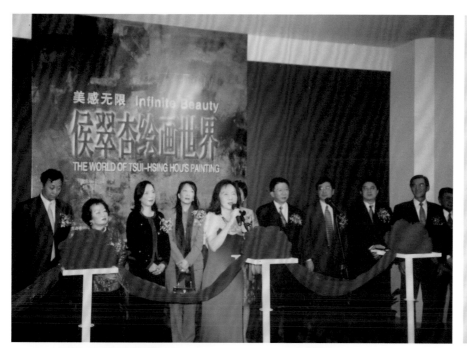

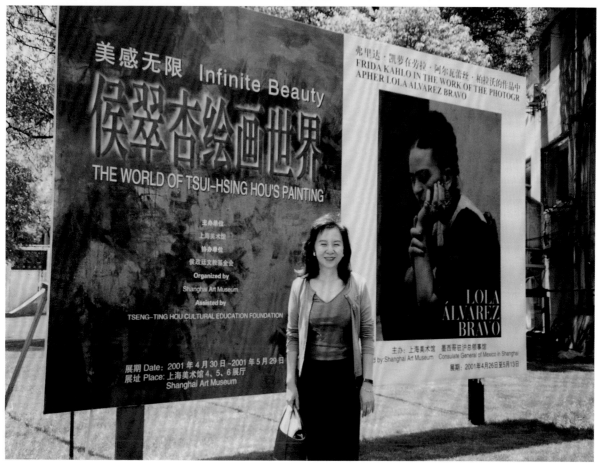

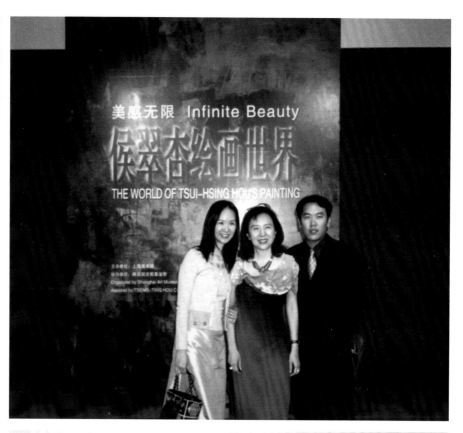

上圖／
女兒英君與在美深造的兒子
崇安飛到上海參加開幕式。

下圖／
1999，年首次與上海美術
館李向陽館長會面。

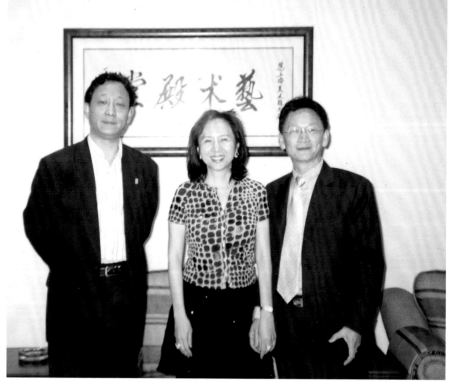

54

中央電視台特別從北京派記者到上海採訪。

説明多年來的繪畫理念以及在上海展出的十三個主題,指出每一個主題和作品皆經過長時間的醞釀和思考,並掌握不同時刻的靈感。我強調我一向追求唯美,在畫布上修養自己,想要畫出最美的力量,因此每個畫面都用心呈現,希望觀眾能體會。我也提及展品涵括寫實和抽象兩部分,抽象繪畫尤其讓我獲得很大的發揮和快樂,讓我的創作、美感和想像得以無限馳騁,此次展覽主題「美感無限」就是因而產生。

開幕當天還有一個小插曲;我因穿西式禮服參加開幕式,設計上顯得有些「開放」。在接受一位央視記者訪問時,我面對鏡頭,對方客氣地建議我將前胸「圍一下」,我一時覺得不好意思,趕緊依他的建議,用圍巾處理一下。朋友覺得我處理得當,因為入境隨俗是應該的!

上圖／
與先生張克明合影。

下圖／
香港定總經理夫婦（左1、
2）、浙江藝術學院院長（左
3）、金光集團總裁黃夫人
（右1）。

右頁上圖／
上海美術館個展開幕致詞。

右頁下圖／
上海美術館館長李向陽接
受〈大自然系列──豐碩大
地〉畫作的捐贈，並贈送典
藏證明。

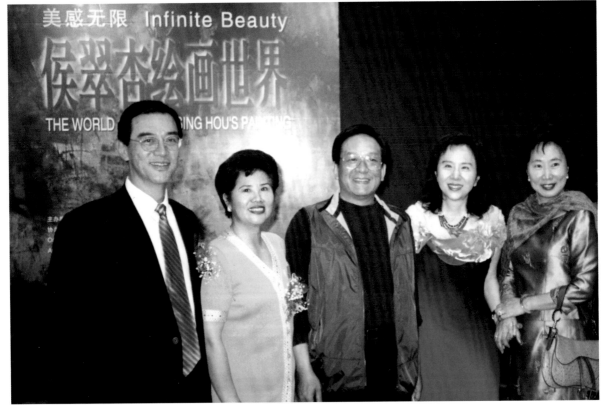

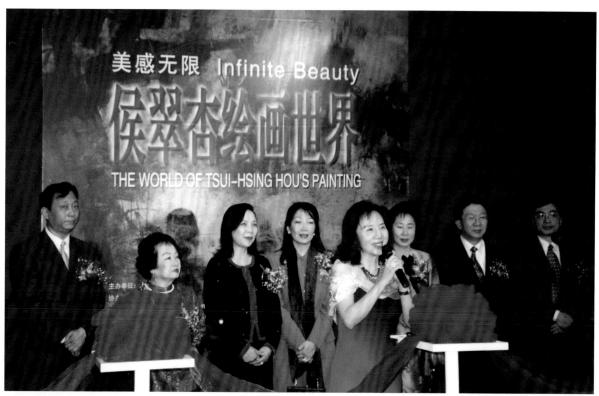

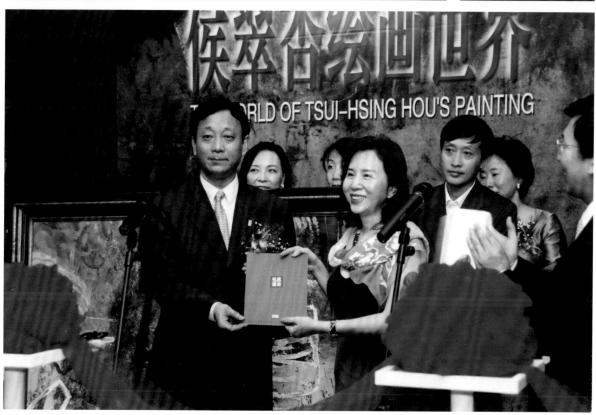

國立歷史博物館「抽象新境」個展

2007年的5月11日到6月10日，我應邀在國立歷史博物館舉辦「抽象新境——侯翠杏近作展」，這是我繼1996年在台灣省立美術館之後，在台灣舉行的另一次大規模展出，公開十二個系列作品，包括大幅的「情感系列」——〈美感無限〉、以電氣石的奈米微粒作畫的「寶石系列」、約一層樓高的〈天地玄黃〉以36幅抽象畫作拼成的「杏」字等，展覽期間配合〈天地玄黃〉並規畫「創意大師——抽象趣味拼畫裝置比賽」，讓觀眾參與36幅抽象畫作的新組合，也都獲得很大的迴響。

我的個性活潑、好奇，生活裡充滿了想像力。每次展覽總在思考、研究，設法突破既往形式，呈現新思維。籌備史博館展出時，剛好時興裝置藝術；個人認為，所謂裝置藝術並非單純的表面合體，或者用立體拼湊；應該具備內涵，需要經過一番思考，再賦予素材新的生命，並具備思想性。幾經思索，決定透過畫和畫之間的契合組成，表現富有新意的裝置美學，其中之一的〈天地玄黃〉作品以36幅抽象

畫作拼成的「杏」字；首創抽象畫拼成漢字的形式。為了推廣美育，
我並鼓勵學生在現場進行「拼畫」比賽，提供優秀作品獎學金。結果
參加者極為踴躍，包括清華大學、中原大學等校的大學生或研究生、
建國中學等校的高中生等都前往試身手。作品與觀眾能夠交流互動，
是我樂於看到，也是我舉辦畫展的一大收穫。

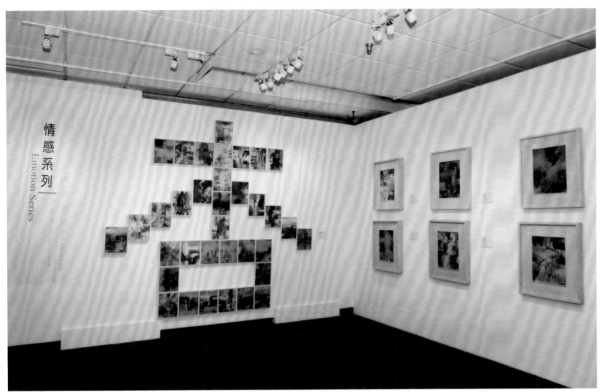

史博館的個展，等於是我從事創作近40年的一次成果發表。展前的許多繁瑣事務，讓我感受到創作似乎比較單純；但不意味著創作過程的容易。長年來，我優游於繪畫天地，所以能夠承受艱辛，是因為在心靈上獲得相當的豐盈。「抽象新境」展出等於我用青春灌溉藝術的告白，也是在我繪畫生命處於高峰期的一次美感分享。可以告慰自己的是，我總是勇往直前，求新求變，愛美和求美的心境也是始終如一。感謝史博館讓我有機會發揮我的想像力，像展出的「寶石」系列，就是用奈米微粒作畫。當時的台大校長李嗣涔是奈米矽線場效電晶體、生物能場和氣功研究專家，對我用奈米微粒作畫非常感興趣，曾三次到展場。我有時在會場，也會遇到有人在畫前練氣功，讓我感動不已。

此次展覽畫作，除了持續多年的「情感」、「抽象山水」、「音

樂」、「禪」、「寶石」、「新世紀」等系列，並新增「民族風情」、「純真年代」、「建築」、「武俠」、「未來」等系列。當時史博館館長黃永川在開幕儀式中，介紹我的繪畫是「以對心象的探索為重心，脫離了外在形象的束縛，將自己在生活上的體悟觸發、遍覽各國風光的感動與回憶等意念，透過色塊間明暗的對比、位置的錯落，以及線條的穿插等因素的組合，轉化為對空間與律動的精采詮釋。」由於我的展

品大小不一，展示方式有直置或橫列，黃館長認為這種不拘於固定形式的作品，「充滿了隨機組合的趣味，讓觀者得以進一步體現抽象畫作中創意不盡、美感無限的內涵。」

鳳甲美術館「抽象·交響」個展

歷年來我每一次展覽，都會安排作品與一些新的元素結合，像2007年在史博館的個展，是邀請觀眾以我的展品為元素，創造出他們的作品；2011年10月，我應鳳甲美術館創辦人邱再興先生的邀請，在該館舉辦「抽象·交響」個展。此次展出個人創作40年的五十多幅代表作，也一如過去我對展覽形式的創意想法，將展品結合音樂、燈光、影片與高科技呈現。

像「寶石」系列是以代表作〈時光隧道〉的空間概念，呈現音與

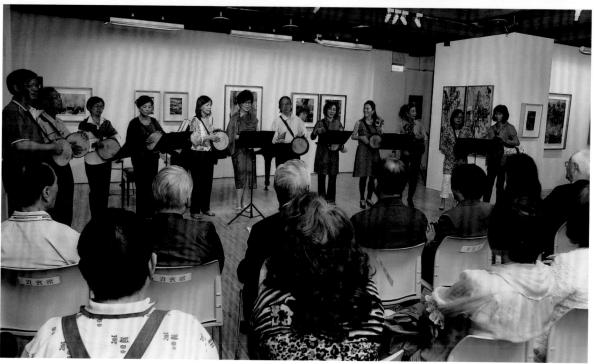

上圖／
2011 年，展出空間一角。左邊動畫、右邊互動，「抽象‧交響」個展應用多媒體展現。

下圖／
郭立明女士（左1）與夫婿、女兒特別從美國來台參加開幕式。

右頁上圖／
「抽象‧交響」個展開幕會場一角。

右頁下圖／
法鼓山法師參觀「抽象‧交響」個展。

像的3D效果音像藝術，在時光隧道的虛擬空間裡，寶石與色彩齊飛，虛實共長，如夢似幻；「抽象山水」系列的〈如果我是陶淵明〉，以互動式高規格之全像投影呈現，並結合互動音像展演，讓觀眾在觀畫時如進入古代「田園詩人」陶淵明所憧憬的桃花源真善美情境，暫時忘卻煩憂，產生美好的想像；「音樂」系列的〈春之頌〉則由劉昌柏的動畫設計，配合著奧地利作曲家小約翰‧史特勞斯的管弦樂圓舞曲〈春之頌〉的旋律和節奏，由點、線、面慢慢地擴散；點的舞動，變成了線。線的交織，變成了面。浪漫舞曲的五線譜抽象線條，呈現一幅完整的美麗畫面。

這一次的展覽結合科技的另一特色是，曾經在威尼斯雙年展台灣館擔綱的專業打光團隊，為展場營造出美好的氛圍，充分呈現我作品的色彩筆韻。另外，法鼓山精英手鼓隊以及邱君強指揮家帶領樂團，在開幕式進行精彩的演出，也有別於一般展覽開幕的形式。展覽期間，在〈太虛祥雲〉畫作之前，幾次看到有觀眾面畫打坐及觀想，讓我十分感動。其實我創作這幅作品前，冥想許久才下筆，是帶著禪意的抽象山水；雖是油畫；但超越水墨境界。

〈音樂系列——史特勞斯——春之頌Ⅱ〉，1997，油畫，35×69.5cm。

在輕快旋律的引導下，「點」的舞動，變成了「線」。線的交織，變成了「面」。是那浪漫圓舞曲節奏似的五線譜抽象線條，賦予整個畫面，躍動的生命，譜出一片大地春回的樂章。「春之頌」帶來的訊息是無限的希望與歡樂的人生。

左頁圖／
2011年，動畫再詮釋創作。

左頁左上圖／
2003 年，畫室重新啟用茶會。畫室是由張基義博士設計。

左頁右上圖／
接受雜誌採訪。

左頁下圖／
旅遊時經常帶自己的文創小物與當地小朋友分享。

上圖／
1996 年，參加英國 Royal Ascot 皇家馬會。

下圖／
受邀與伊莉莎白女王的母親在 Royal Ascot 皇家馬會上一起散步。

　　[四] 展覽突破既往形式，呈現新思維

從藝術延伸文創產品

　　文創產業近年來在台灣成為一股熱潮；在三十多年前，我已有將藝術創作開發為藝品的想法，同時也開始動手實踐。最早是將編織作品與茶几結合，藉由壓克力將編織作品形成桌面，再以彩繪木雕作成桌腳，形成獨創一格的居家用品。

　　我的創作系列若細分的話，超過二十項，其中有相當部份圖案都適合延伸於文創產品，隨著作品源源不斷地完成，相關的想法也隨之產生，除了茶几桌面的運用，我的繪畫作品也陸續用在馬克杯、杯墊、餐墊、桌曆、年曆、筆記書、電話簿、資料夾、貼紙等多種用品上。「生活藝術化」是我長年嚮往的家居境界，也有心透過自己的創作作為理想的實踐並向社會推動，我將繼續朝這一個目標努力。

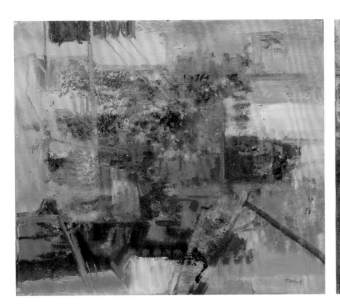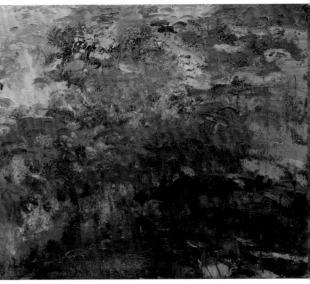

上圖，由左至右／
〈夢幻四季──春〉，1999，油畫，45.5×53cm。
〈夢幻四季──夏〉，1999，油畫，45.5×53cm。
〈夢幻四季──秋〉，1999，油畫，53×45.5cm。
〈夢幻四季──冬〉，1999，油畫，45.5×53cm。

下圖／
在繪畫之餘所完成的陶作茶具。

右頁下圖／
畫室玄關以作品為主題的借景布置。

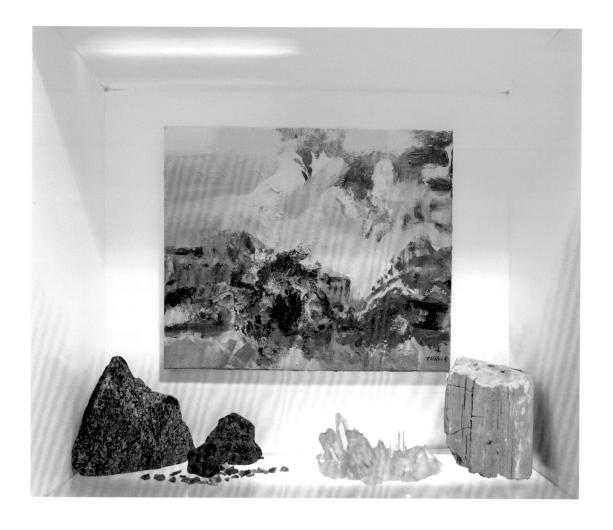

多采多姿的
創作風華

5

寫生系列

　　1968年我就讀文化大學時，開始創作，後來進入青雲美術會研究班，跟著老師和其他學員四處寫生。我在參加寫生之前，已經過素描、畫石膏像和畫模特兒的訓練，並隨李石樵先生習素描，和呂基正先生習水彩。年輕時代的寫生日子真是樂在其中；記得有時候跟老師出門寫生，一次都畫好幾張，用炭筆勾勒，再上水彩。看到絕佳的風景時，反而沒有用相機留影；而是謹記於腦海，再訴諸於畫面。我當時只是專注於習藝的情境，充分滿足自己的興趣；沒想到會走上專業畫家之路。1971年參加東京中日美展的〈豐年〉、1971年的〈陽明疊翠〉、1976年的〈雙溪之晨〉都屬於早期的寫生。

　　〈豐年〉是在青雲美術會研究班畫的靜物。滿實的畫面上，竹籃

的蔬菜、鮮魚和幾瓶調味品，呈現廚房料理台一角的布局。青春無畏
的我，用自信的筆觸、鮮明厚重的色彩表現生活的有味和充實。〈陽
明疊翠〉是在陽明山的采風心得；我努力用心將在現場所感受的台北

郊外清新感表達出來。樹林和田野之青翠，在層層交疊裡映現出濃淡黃綠美感。山中籠罩在飄行的雲霧當中，宛若人間仙境。〈雙溪之晨〉描繪溪邊水流與瀑布相會的有聲情調；早晨清幽之氣息，似乎從山間樹叢裡緩緩襲來。

那段寫生的日子也發生許多趣事。記得有一天我從郊外寫生回家，因好友生日，事先約好陪她去西門町委託行買布做衣服。匆忙之間，沒有時間換下工作服，而且手腳還沾著顏料就跟她上街。那段時間正好我父親的建設公司在委託行鄰近蓋「萬年大樓」，好友就指店家門外說：「那是妳爸爸蓋的大樓ㄟ……」店員聽了在一旁接話說：「聽說蓋大樓老闆的女兒衣服很時髦又漂亮。」朋友就指著我；店員一聽說我就是那蓋大樓老闆的女兒時，不屑地斜看我一眼說：「是喔，那我爸是吳火獅（新光集團創辦人）咧！」我跟朋友兩人當場忍不住爆笑。

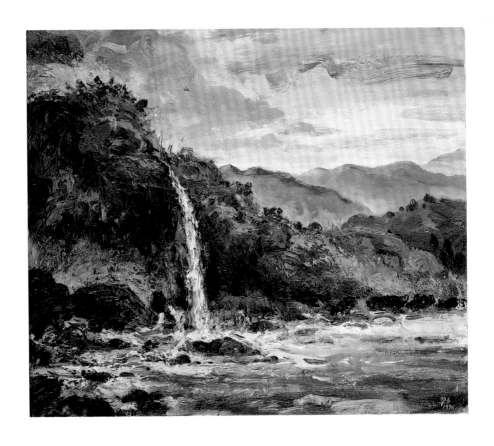

上圖／
1994年，母親乾女兒陳婉君、虞彪夫婦參觀「美感無限」展覽並收藏此作品。

下圖／
1994年，「美感無限」畫展與母親、妹妹翠香、翠芬在會場合影。

　　我於1970年以後開始畫抽象作品；但有時還是會畫具象。有些作品起始於戶外寫生，回到畫室，又將它轉為抽象。記得顏老師曾說：「抽象的線條素描訓練，有助於後來的抽象畫。」他也指點

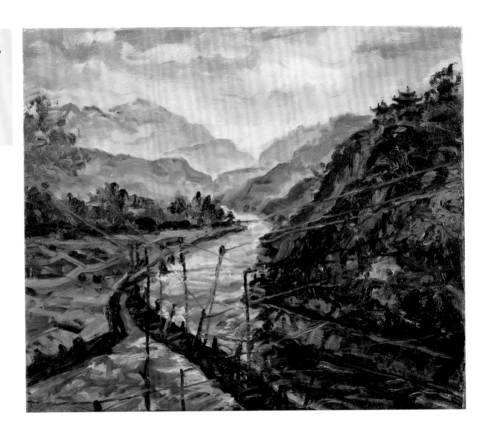

我：「寫生不只是畫你所見到的景物，不是寫實而已；要把自己的感情放進去。」這一句話我一直銘記在心，也表現在從事創作後的許多寫生畫作上。

　　峇厘島是我鍾愛的度假勝地之一，這個彷彿世外桃源的純樸地方，讓人得以暫時擺脫塵世困擾，心靈獲得洗滌；1995年的〈夏夢詩島〉、〈童嬉〉、〈椰風十里〉等寫生作品，都是以當地的殊幽景致入畫。其他像1996年的〈長灘碧波〉、〈美麗歲月〉等也都是在寫景之同時，注入個人的感懷。〈長灘碧波〉表現在海邊的暢意感受。藍色的浪波輕拍水岸，船隻行進或停泊，都處於一片祥和之中。〈美麗歲月〉以懷舊的心情，描繪眼前所見的花香草綠園地。我面對自然美景時，總會想起童年歲月，父母帶著我們幾個孩子郊遊的往事。消逝歲月的美好，只能在畫中留下印記。

情感系列

小弟博仁高中畢業，在赴日留學前，到父親工廠實習。

　　中國唐朝詩人白居易在〈庭槐〉詩中寫道：「人生有情感，遇物牽所思。」在心理學中，情感是用來描述感覺和情緒經驗的概念；內心因為有所感觸，而產生喜、怒、哀、樂等的心理反應。我在這個系列畫眾生的感情憧憬與失落，也畫我的情懷與夢想。在漫長的繪畫生涯裡，透過了藝術，我找到屬於自己的平靜，而在豐富的閱歷下，得以忠實而深刻地運用畫筆，記錄人生境遇，同時表達個人的生活觀及情感思維，並鞭策自己不斷地充實與學習，冀望創作思維的深度與廣度能夠獲得擴展。

　　創作「情感系列」最深刻的一段時間，是在1977年；當年的元月二日，傳來么弟侯博仁在日本意外身亡的噩耗，我與家人都受到無以承受的打擊。博仁小我五歲，他天資聰慧，從小在體育和音樂等方面表現優異，在高中畢業後便能自組電子工廠，為日本東芝公司代工生產收音機銷日，甚至自己開發創意型收音機，熱銷歐美。

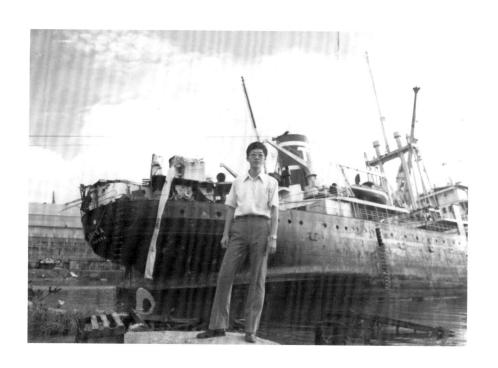

上圖／
〈情感系列──熱情〉，
1995，油畫，
45×52.5cm。

下圖／
〈情感系列──潛移默化〉
三聯作，2003，油畫，
25.8×17.9cm×3。

1976年，博仁弟弟在父親鼓勵下，前往日本深造，不料在早稻田大學將要畢業時，突然離開人間。當時我人在美國奧克拉荷馬州立大學攻讀碩士，接到這個不幸消息，從美國趕往日本見他最後一面，當時痛失親弟的心情真是如利刃重割，至今仍然無法痊癒。那段時間，一時走不出傷痛；後來因為潛修佛法而獲得釋解，重拾生命力量。記得在極度悲痛時，畫圓變成了一種祈禱形式，在這個系列的一些作品，可以看到當時我所傾洩的悲傷情緒，呈現一夕間體認到人生之無常、生命之消長榮枯的心影。

　　父母親在1990、2004年，相繼辭世，繼小弟之後，我一再面對失去至親的劇痛，加上所收藏之趙無極等名家作品，遭受我曾鼎力相助之吳姓夫婦騙取，創作便成為心靈唯一寄託。其中有些未曾發表

的畫作，是在母親2004年往生之後所畫，置身於黑暗中尋覓的孤寂
無助，點滴苦楚和徬徨都在筆觸之間。那段時間我完成的主要作品
有〈生命之問〉、〈深淵〉9張連作、〈突破〉等。〈生命之問〉是對俗世
凡人不可抗拒的命運提問。生與滅之間似有牽連；卻又充滿了詭譎，
畫面深沉的藍紫和鬱黑就是我的失落和疑惑。〈深淵〉也是心情陷入深
井而求助的表達，當畫題邁向〈突破〉，心境似逐漸撥雲見日，留白
之處就像烏雲散去、天空重新露出堅強的展望。

1978年，我強迫自己從哀傷中站起來，經過宗教的引導，漸漸走
出陰霾，畫作終於浮現了心底欲跨越灰色陰影的生機。我生性樂觀，

加上天俱來的陽光性格，為「情感系列」帶入明朗歡愉的氣息，隨著修行的體會，如今畫中抒情有些已昇華為勸世意味，呈現美好與正面的能量。千禧年之後，更經常將對人生的體悟注入畫中，同時觀察人類情感的形形色色、掌握人性的複雜微妙、讚歎生命與宇宙的美好奧妙，宣導人類更當以感恩惜福的心情把握當下。

　　1979年我在台北春之藝廊的個展，發表一系列的情感作品。會場遇到有些信徒對這一系列作品心有所感，在作品前合掌冥想，稱感受到正能量，心靈取得寧靜，並與我交換心得。其中展品之一〈戒‧定‧慧〉由婦產科名醫宋永魁收藏。另外，令我記憶深刻的是有一位宜蘭某寺廟的住持，幾次到場，駐足在一幅展品前良久，她跟我說該畫足以印證她修的佛法，她很想收藏，經過一番了解後，我感受到她對佛的敬奉和虔誠，於是將作品贈送給她的寺廟。據說很多信眾從觀

〈情感系列——雲在說話〉，
2001，油畫，
74.8×36.8cm×3。

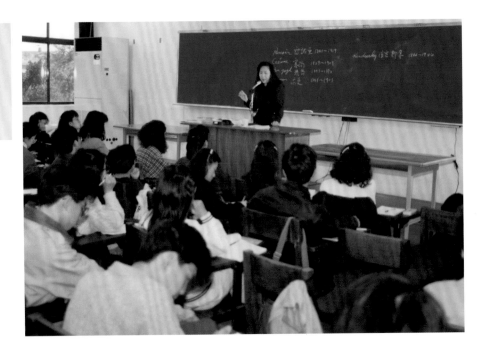

賞中得到心境的平和。

　　1992年的〈力爭上游〉、〈究竟〉都是屬於感情系列作品。1996年
的〈牽悸〉、〈失序〉、〈迷惘〉是失落心情的寫照。我在向佛修練後則
完成〈空靈〉、1995年〈熱情〉、〈喜悅〉。1996到2001年畫的〈青

春，我的夢〉，是帶著散文情調的六連作，眼看著青春遠去，雀躍的少女心境轉入成熟的感傷，追喚不回的歲月美好，只有從回憶中撿拾。在此〈青春，我的夢〉連作的創作期間，也就是1999年的5月，我因一次車禍意外，頸椎受傷而臥病數月。在病床上，面對著無法工作的困境，陷入極度沮喪，並對生命產生困惑，而後在聖嚴法師的開釋下，我又重新拾回生活秩序和創作信念。1998年因為新的婚姻生活，「情感系列」作品呈現明亮的色彩，當情感有了寄託，在畫布上表現對人生的美好憧憬，也是多產的一年。

1998年10月，我為台灣大學總圖書館新館畫的「智慧之泉」展覽開幕。這一幅100號的作品主題與人類智慧有關；是以抽象語彙表達蘊藏於人體奧妙深處的智慧，從博大的格局視野，觀照人類在宇宙中

上圖／
1999 年，捐贈〈情感系列
──智慧之泉〉畫作揭幕式。

中圖／
〈情感系列──智慧之泉〉
捐贈，時任故宮院長秦孝儀
到場祝賀。

下圖／
母親（左 4）與親友到場參
觀。

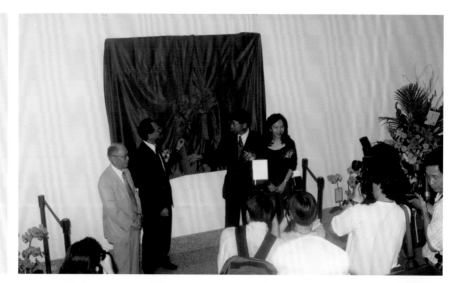

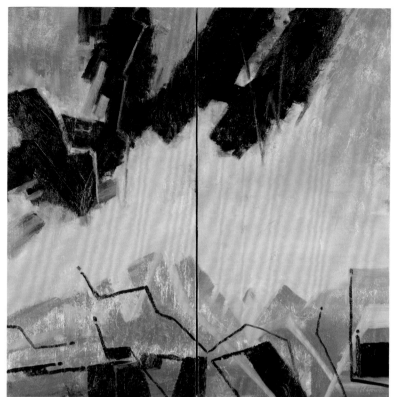

的存在。該作品的推出，我充分感受到自我創作力已然恢復，有一股
再衝刺的力量激勵著我勇往直前。令人難忘的是在台大校慶千人校友
聚餐中，我和廣達企業創辦人林百里同台接受台大校長陳維昭表揚。
我並非台大校友，卻能夠在那個場合接受表揚，感到非常地榮幸，也
是收到最珍貴的肯定。

　　藝術家縱使人生閱歷豐富，仍須保有赤子之心才能創作。雖然我
已進入古人所謂的「古稀之年」；但值得安慰的是至今我仍保有著單
純、直爽的個性，童心未泯，同時也充滿了年輕人擁有的好奇和求變
想法。2003年間，我開始創作的「純真年代」主題，便是有感於世事
多變、人生無常，渴想在生活中找回失去的美麗純真歲月。在這系列
的畫作中，我卸下面對世俗的應對形式，重返孩提時代無所顧忌的感
情表達；我施用的粉紅、嫩綠等色彩，隱喻著一日之晨的生活開啟，

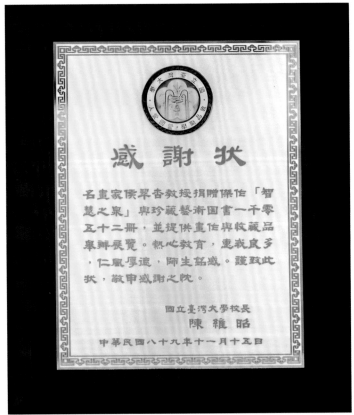

美國靜水市市長蒞臨
中國文化大學訪問 紀念狀

美國奧克拉荷馬州靜水市市長克麗絲
汀沙曼博士�GCHRISTINE SALMON所服務之靜水市政府
與州大學與中國文化大學共同協力發
展文教合作促進中美友誼交流並值賢
伉儷率園蒞臨華國從事學術活動受到
文大師生熱烈歡迎至為成功雙方裨益
良多特書此狀永留紀念

中國文化大學校長 潘維和
美國奧州靜水市市長克麗絲汀沙曼
Prof. Christine Salmon
Prof. Wei-ho Pan

中華民國七十二年（一九八三）
五月 十七 日

家政學系主任 侯翠杏
Bepn. Hou Tsui-Hsiang

上圖／
美國靜水市市長蒞臨中國文化大學訪問紀念狀。

左下圖／
1981年，應聘擔任文化大學系主任，和創辦人張其昀先生（左4）等合影，後為編織作品。

右下圖／
擔任系主任時與助教們合影，後為我的編織、攝影作品。

也歌頌春天的欣欣向榮。無所忌憚和隱藏的直行線條，來自內心深處的自在和隨興，躍動的曲線、圓弧或點線面，反映了隨時跳躍的淘氣和戲謔。

　　個人從事繪畫以來，對具象寫實或以抽象表達都不偏袒，同時也視題材和表現的需求來擇選創作方式。針對著「情感系列」，我認為

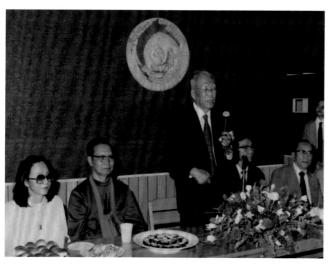

93

運用抽象語言更能充分表達所思所感;何況「情感」是無形的,甚至不可捉摸的;盡管情感可藉著表情和肢體傳達,但卻是無法淋漓盡致地呈現。

在一系列傾注情感的作品當中,我用交錯的繽紛色塊和黑色表現〈熱情〉;以艷紅與橙黃等色澤的撞擊詮釋〈激越〉;以紫色為主

調鋪設的〈漣漪〉有如心湖的輕微怦動；〈百感〉由湖水綠線條與紫、黑色塊相繫的畫面，是理性加入感性的思覺；〈雲在說話〉三連作是以自然現象比喻內心世界，聚散依依的雲，有若浮潛於心底的千言萬語；2001年的〈千荷舞〉不見粉荷招搖，為荷塘留下優游的空間，正是心情追求放空的祈語；2011年的〈保佑〉在簡約的畫面構成中，大紅色塊壓境，似廟宇的建築，又似虔誠之心的映現。抽象的創作真是無所不可言，也無法言盡！

　　2018年9月一場意外重摔，造成我三年多來面對無法創作的困境，同時也因四處就醫而費時費心，身心陷入極度沮喪，對人生亦產生無比困惑，所幸長年的修行讓我再度堅強面對，將負能量轉化為正能量，致使這一系列的新作更加安靜，也明顯出現對未來感的追求和表現。

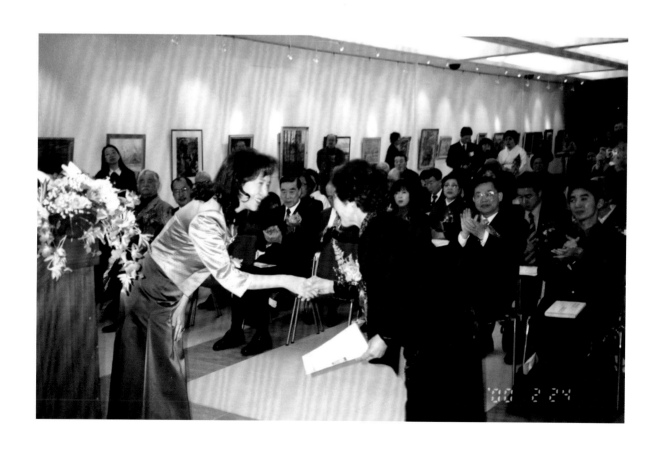

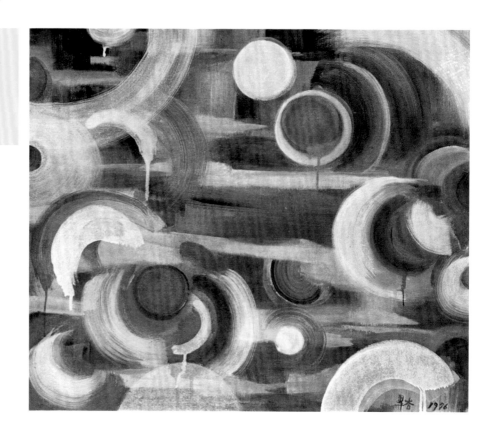

〈雨中的旋律〉，1976，
壓克力畫，50.8×61cm。

大自然系列

　　我從小嚮往大自然的恬靜與悠閒。幼年隨家人郊遊的歡樂至今記憶猶深。後來年歲增長，更時常四處旅遊。當旅居異鄉之歲月裡，尤其客居美國期間，由於往返台灣探親的需要，坐在侷限的機艙一隅，憑窗遠眺無際的雲海，我也熱中於天空攝影，在飛機上拍攝高空雲彩或日出日落景觀。自然變化美妙神奇，浩瀚的蒼穹，蘊涵著宇宙的神祕。初昇曙光、黃昏夕陽、入夜後的星辰羅列，讓我在觀望時刻，陷入莫大的感動，它們出現在鏡頭，帶給我無限的繪畫靈感，都是我創作的題材，有將之引入畫中的衝動。

　　我以「圓」作為繪畫語言的畫作，便是有感於空中行雲的看似有形、卻又無形。「圓」有始也無終。充滿禪意的「圓」，是宇宙之始，是包容、無爭、唯美的意象，最能契合我心中的感受。1971年，我以壓克力畫〈圓緣〉，隨後一系列的「天空」畫作，就是圓的延

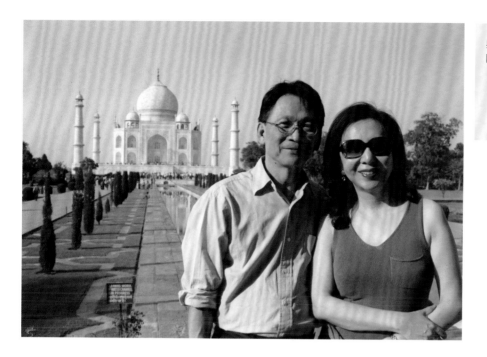

與先生同遊印度的泰姬瑪哈陵。

伸；觀雲靄之蒼茫，感受天風海濤之浩渺，畫筆產生一種帶著音樂的流動性和寧靜的空靈感，仰望天空，想像天空外之宇宙，傳達了我心中的一片天空，也抒寫自我心情的天空。

1979年的〈747夜翔〉深化了〈圓緣〉的情境，呈現了飛行中的自然境界與心靈契合；〈萬里晴空〉連作形同照相鏡頭的快門，稍縱即逝的天象變化經過內心感觸再回望，依舊好似是一闋動人的交響樂；1972年〈旭日東升〉描寫一日之晨的陽光初醒。紅色與紫色溫和地交融，綺麗的色彩開啟人類視線的美感；1986年〈臥雲聽濤〉以簡略的抽象筆觸和流動的線條，記取對自然勝景驚鴻一瞥的當刻，從早年的〈圓緣〉發展至此階段，已呈現圓滿的精進成績；2001年的〈晴〉以高空鳥瞰構圖表現天空之美，高雅澄明的粉藍是我喜愛的色彩，它從機上窗口走進我的視線裡，令我驚喜不已；這一幅畫在2013年到2020年曾借展於台大校長室。

「大自然是永恆的夢鄉，雲朵是夢的羽翼。在永無止境的蒼穹行程裡，攜帶著童年的純真、成長以後的美麗想像，以及對世俗人

生的展望。累的時候，在窗外雲朵的無聲呵護下沉沉地睡去，美夢中又是一片絢麗的浮雲天地。」少女時代的我，多愁善感，曾經藉著文字抒發內心對雲朵和宇宙的想像。1993年我創作一系列探討「宇宙」的作品。1994年的〈宇宙時空〉欲表現對「上下四方，往古來

上圖／
1976年，攝影作品〈奔雲〉。

下圖／
1977年，攝影作品〈夢〉。

今」浩瀚宇宙的想像，被區隔的空間，意味著宇宙空間有些區域無法和我們產生互動。1995年的〈銀河〉、〈電光〉、〈共影〉、〈霹靂〉等作品，探索宇宙運行機制中的變化。作品所表達的黑色線條和飄忽色彩，反映著不可測的速度和力量存在於宇宙之中。

上圖／
2005年，在希臘小島留影。

下圖／
在伊瓜蘇瀑布前留影。

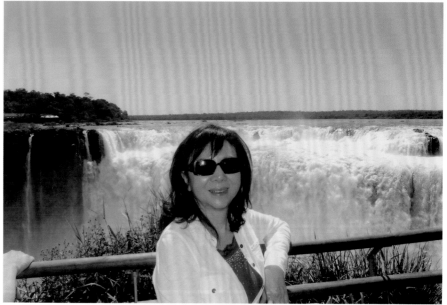

　　在創作「宇宙」作品的同時，我也畫了一系列結合自然與心象的抽象山水。艷陽夕照、天光雲影、四季山色，萬般皆能入畫。山水有生命也有情，隨著畫筆，加入內心的感動；我甚至為此系列研讀天文地理，就像為了拍天空而去學開飛機、為畫海底世界去學潛水一樣，全是為了藉著自身的體驗，追求更完美的創作成績。

談到山水創作，個人認為，觀看同樣的山水，每個人的感受與感動卻有別。數十年來，行遍世界許多角落，飽攬山水無數，總是期許自己忠實地反映山水帶給我的靈感與奇想，而不是直接描寫眼前之景物、再現大自然；畢竟畫得再接近真實，也比不上攝影，更無法超越造物主的創造。抽象山水相較於具象而真實的景色，格局寬闊而且包容性大，更有自由想像空間，成為心的造境，也映現心靈的遨遊，塑造更多神妙的留白。也因涵容無盡的想像，抽象山水營造了現實不可能有的天地。許多宇宙勝景震撼人心，能量之可觀令人銘記難忘，也只有抽象山水才能表現它的氣魄。

我常常獨坐，凝視著盡心完成的山水畫面，感覺到其中美不勝收，可供暢意地神遊，心靈得到放鬆，感受無比的怡然自得。身為創作者的我，也希望觀者分享這樣一個人間美地，這也是我創作動力的由來。1991年的〈桃花源〉營造出亮麗明朗的天地，「圓」的元素在此畫有更流暢的發揮空間，在嬌嫩的色彩與輕快筆意駕馭之下，出現了柳暗花明又一村的情境；1994年的〈天光雲影〉是以抽象筆觸和低度色彩的層層交疊，醞釀出天空的能量與雲彩的流動，雖是雲輕天

〈大自然系列──共影〉，
1995，油畫，
35×69.5cm。

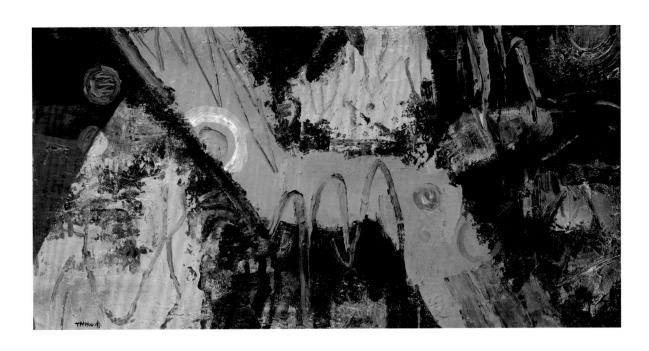

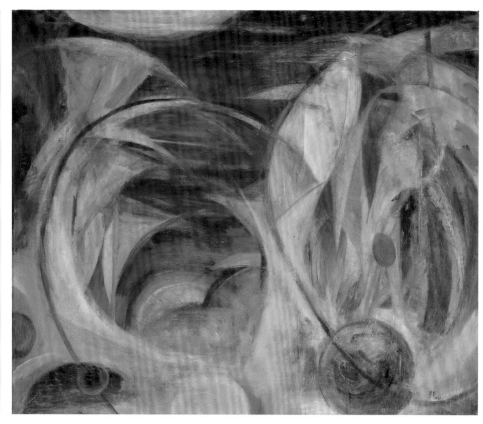

上圖／
〈大自然系列——桃花源〉，
1991，油畫，
60.7×72.9cm。

下圖／
〈寫生系列——帛琉海角〉，
1996，油畫，
72×90.5cm。

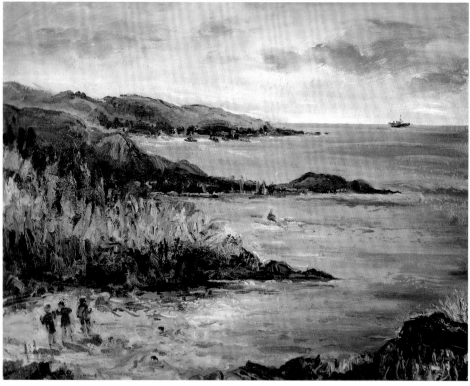

靜，畫中卻似一個有強力的磁場；1996年畫的〈臨海山城〉寫景兼寫
意，寂寥的山中城鎮因為受到自然的眷顧而充滿魅力。同一年作的抽
象作品〈閃爍的山水〉，是用奈米顏料（電解石）達到「閃爍」的效
果；2006年的〈四季——春夏秋冬〉，分別以抽象的繪畫語彙和明暗
色調，表現四個季節的特有姿顏。

　　在大自然中，花是美麗的象徵，它在東西文化被賦予各種意涵，
對於文學藝術創作者來說，更是靈感的泉源。《詩經‧周南‧桃夭》
寫道：「桃之夭夭，灼灼其華。」唐朝詩人白居易的〈秦中吟‧買
花〉也有這麼一句：「灼灼百朵紅，戔戔五束素。」我在1993年

〈大自然系列——灼灼其華〉，
1993，油畫，
130×162cm。

103

<〈大自然系列──舞春〉，
1993，油畫，
36.5×74.5cm。>

畫〈灼灼其華〉，描繪艷美的桃花盛開，為大地帶來美好的希望和憧憬。1997年〈心花燦爛〉在讚頌心靈有依的婚禮喜悅；1997年的〈春幼荷〉是到臺北南海路的歷史博物館，看到植物園的荷花有感，當晚提筆的作品。

經過多年的畫花經驗，發現若要畫得好的花畫，「瀟灑一點」就是不二法門；若是不執著於花的形體與細節，反而更能傳達它與生俱來的美與生命力。畫花時，倘若注入生氣，畫面自然呈現活潑生動的氣息，花入畫中，也足為生活添一份繽紛色彩。〈情韻〉、〈舞春〉等花畫就呈現下筆的自在，在無所罣礙的心境下，表現對花的感受。

母親生前對美十分講究，是花藝的高手。從我懂事以來，家中每天都可以看到瓶花。記憶中，母親從年輕一直到她臥病，總是把自己裝扮得高雅美麗，即使在生命末期也是如此。她常提醒女兒：「女人不可以褪色，更不能失色。」我喜歡花，是受她影響。我畫花最早從室內的瓶花開始，後來到戶外寫生相關題材，發現自己喜歡看到自由自在綻放於大自然的花，欣賞它們在花園或其他戶外環境展顏，

如女人展現不同時期的風采一般，而不是拘謹地被圈限於花瓶等器物之內。在大學時代，我畫的很多花畫；媽媽很多朋友到家裡做客，看了很喜歡，回家時都會隨手拿走。在「花系列」中，有少數以瓶花為題，主要是有感於慈母插花的美好手藝，像〈清秀〉、〈爭艷〉等作品都是表現對母愛的依戀。

除了花畫，我於1994年畫了一系列「大樹」。樹是人類的依靠，在大樹之下，有數不清的寓言和故事；佛陀釋迦在菩提樹下證道、孩童在樹下玩耍嬉戲、阿公在樹下講古、父母豐沛的愛猶如大樹，庇護著我成長並供以富足的生活……，我試著將惜緣感恩的心情畫入「大樹系列」，包括〈依情〉、〈庇蔭〉、〈惜緣〉等作品，以圓形構成的樹葉，瑰麗的色彩，賦予視覺變化之妙。可惜在90年代之後至今，我未再延續發展這一系列的畫作。

黃山是中國十大風景名勝之一，被認為是中國山水畫的搖籃；明末清初更有以黃山為背景作畫而形成的「黃山畫派」。該畫派的知名

畫家石濤，便是描繪黃山神妙絕倫的高手，他將黃山72峰的景致全部入畫。另外，自古以來，更有許多騷人墨客以詩文咏頌黃山之美，像明代地理學家徐霞客兩度拜訪黃山後，感動之餘，寫下「五嶽歸來不看山，黃山歸來不看嶽。」名句。

我在2000年首次旅遊黃山歸來，興起以油畫描繪黃山之美，挑戰過去常見水墨黃山的表現方式，於是產生了「黃山系列」。從〈身歷其境〉、〈天都峰〉等寫實到半抽象的〈山澗行雲〉等，到抽象的〈登峰造極〉、〈無極〉等。早在「抽象山水系列」，我就將遊歷四海的身心經驗，寫落於畫布之中，黃山出塵絕世之美，更讓

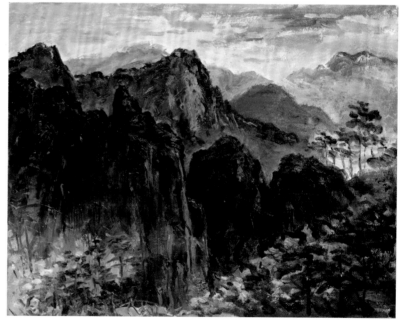

我壓抑不住創作的激情。多少名家置身於仙境一般的黃山，以水墨渲染其山嶺岩壁和雲霧氤氳的神韻，我以油畫顏料畫「黃山系列」，試著引入東方美學精神，從具象寫實的大山全景的氣勢雄偉，演繹到微觀體察的抽象形式表現，已然表達內心經視覺反芻後的感動與美感經驗。畫中以細膩的抽象紋樣與主觀色彩鋪陳，「登黃山，天下無山，觀止矣。」可以說在「黃山系列」中，我藉著油彩表現了因感動而提煉重組

上圖／
〈大自然系列──淡水河〉
的草稿之一。

中圖／
〈大自然系列──淡水河的
期待〉，1990，油畫，
194×259cm。

下圖／
〈大自然系列──夏威夷Ⅰ〉，
1992，油畫，
45.5×53cm。

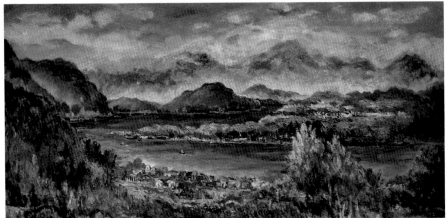

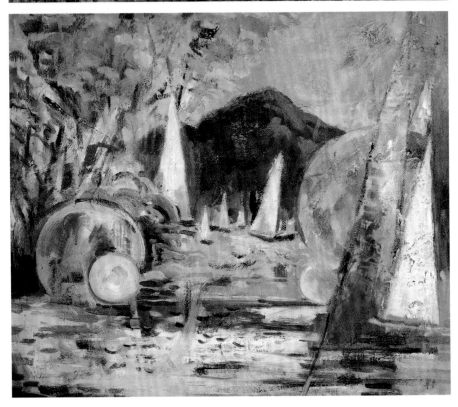

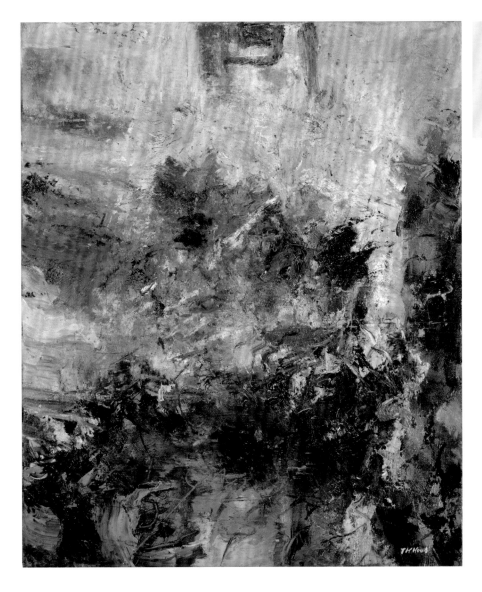

〈大自然系列——登峰造極〉，
2000，油畫，
72.5×60.5cm。

的登黃山經驗，創造出屬於我的獨一無二之黃山畫作。

都會時空系列

　　我在都市長大，對都市發展很有感覺。近數十年走訪世界各國，藉旅行機會參訪各地具有特色的建築與景觀，體驗了古今的處身智慧與生活空間，個人也思考身為現代人所需要的居住環境；在這個系列

上圖／
攝於巴黎。

下圖／
1997 年，參觀威尼斯建築
雙年展。

右頁左圖／
與先生克明在巴塞隆納高第
設計的聖家堂前合影。

右頁右圖／
兒子崇安高中畢業，帶他去
歐洲旅遊。

的創作中，以筆直的、弧形的、或轉折的各式線條，運用不同的造型
與色彩，表現櫛比鱗次的高樓，架構理想的建築美學；這些看似單純
的結構，卻是深具美感和無限的遐想空間。同時，我利用走入大城小
鎮的時間，探訪當地的人文藝術、民族風情，欣賞各國代表性的特色
音樂、舞蹈、戲劇等，吸取不同文化的遺產精華，也在畫作上呈現出

各種異質文化、風情萬千的都會時空。

　　台北、紐約、舊金山、夏威夷等地的都市變化和建築發展，都是我熟悉的；但也感覺到有些不甚理想。若干我喜歡的異國城市，當我到訪時，也會興起改造之想像。在這些感受下，透過作品來表現個人的想法。例如〈羅馬〉這幅畫，以半抽象描繪藝術都會之歷史風華，就是在幾次遊歷羅馬後，發揮創意與融入當地環境特質所完成的作品。1996年的〈未來城市〉，是讓我覺得驕傲的畫作；我在當時創作時，認為都會若要顯現活潑有趣，無妨加入富有創意的藝術造型，說不定更適合我們居住，時隔二十多年的今天看來，我當時盡情揮灑的想像，現在都一一實現了。此畫使用古典繪畫的蛋彩畫法，凸顯從傳

統的典雅出發，營造出精煉筆觸與充滿質感的未來都市樣貌。

2022年，我對未來的居住空間和造型，產生更多的想像，並透過畫面建造我所憧憬的生活場域和理想格局。這一年，我陸續完成〈濱海桃源〉、〈星球之家〉系列等作品。〈濱海桃源〉是由居住的夏威夷濱海住家引發的靈感；但是對不可預知的人類居住環境提出現代桃花源的方案；在海邊生活的居民，不但坐擁宜人的景光，而且每一個住宅都是獨一無二的藝術風格，置身其中，日日享受芬多精和海水迎浪的美景，同時也如同現代城堡的快樂主人。〈星球之家〉是預想有朝一日人類移居星球時，住屋也將耳目一新。我從小擁有的天馬行空想法，又有一次發揮的機會。

在「都會時空系列」中，我不單是畫現實中的都會，也是透過寫生造境，顯現對於都市形象再現的獨到見解。像1994年前後所創作的〈浪漫的城市〉、〈有地鐵的城市〉，證明我對於結構性造型的表現能力。1996年的〈人間淨土〉提出贊同都市發展；但也提出要保留

古建築和綠色空間的想法。我深切體認到，空間的虛實、造型、色彩與肌理的協調美感，都是建築引人入勝的魅力；而當建築擴展為建築群，布局規畫更是提升為環境藝術，相信好的建築足以讓人滿心喜悅

現代人難以完全脫離都市生活，重視感性與美感的我，對都市的繁華擁擠以及冷漠疏離，格外有感，一直企盼擁有清靜美麗的環境，希望藉由畫作喚起眾人對環境品質的重視。所以在畫中將山林的自然清新融於其中，調合且美化自然與人工的衝突，塑造了取材現實、似乎只能存在畫境的理想都會時空。我的「都會時空系列」取材，從日本的熱海、橫濱，一直到歐洲的布拉格、羅馬……，再回到台北西門町。日本人在景觀維護與規劃上的細緻用心、布拉格高度的文化氣息、羅馬散發的藝浪漫與優雅氣質，凡此種種，在我心中烙下美麗的記憶，也讓我對台北市景充滿期待與嚮往。

在國外諸多建築當中，最令我印象深刻的，莫過於西班牙天才建築師高第帶來的震撼，我一直深信建築也可以是永垂不朽的藝術創作，雋永的建築足供人們細細品味，而且在百千年後所帶來的感動依舊；對建築興致濃厚的我，在畫中構築我的「建築系列」。單純的結構，明快之筆觸，表現於〈華燈初上〉畫中的紐約曼哈頓高樓大廈。在〈熱海〉則描繪一片山水中呈現合宜的建築。1994年〈西門町思

〈都會時空系列——艾菲爾
的天空〉，2004，油畫，
72.5×60.5cm。

想起〉是美好年代的回味。高雄美術館美館收藏的1996年的〈都會心
象〉，結合半寫實與抽象的表現手法，讓城市經由思想構組重生，挑
戰形塑城市於畫境。

　　2001年我於上海美術館個展時，媒體問及將如何畫上海；在
2003年我畫了〈上海〉，以東方明珠電視塔為巨大畫幅的焦點，外圍
是上海外灘、大劇院與博物館的形象，交織成十里洋場組曲，我將這
個飛躍中的亞洲城市，創造出星際大戰般的未來感氛圍。如今的上海

更是超前地繁華絢爛！我在2003年後的「建築系列」有更進一步的延伸，主要在於我赴美留學之初，先在紐約大學念美術系，後於奧克拉荷馬州立大學取得環境藝術碩士，研究社區設計，加上我天馬行空的豐富想像力，便開始以自我想法去勾勒建築風貌。2004年的〈艾菲爾的天空〉以半抽象手法，將巴黎天空畫得無比浪漫。2008年的〈繁華〉則是從上鳥瞰建築群，鋪陳無限想像空間。

夏威夷住家前的景色。

海洋系列

　　「海洋系列」有我童年的美麗記憶。由於父親的事業，我對海洋和港口有著特殊的感情。早年台灣的鋼鐵，大多從拆卸舊輪船再經煉製；曾經參與創辦「東和鋼鐵」公司並擔任第二任董事長的父親，在台灣經濟起飛前後，經常從國外進口淘汰的輪船，再將之拆卸作為煉鋼之用。記得早年父親接到輪船運抵台灣的案子之後，經常在拆卸

上圖／
夏威夷住家前的景色。

下圖／
1998 年，首次登夏威夷鑽
石山與先生合影。

前，他會帶著一家人上船參觀。由於輪船的噸位過大，只能停泊高雄
外海。我們都是先搭乘小船出海，然後再登上大船。那時候我年紀雖
小；但充滿了好奇，尤其是看到大郵輪上的裝備和布置，印象更是深
刻。我跟在大人後面，好像進入神秘的主題樂園；只見用黃銅或桃花
心木製成的舵、油燈、櫥櫃等，有的還會幽幽發光，感覺船上的許多

用品都相當的講究。父親巡視輪船之後，都會帶著一家大小在港口吃海鮮；至今回想，當年事業繁忙的父親，盡量撥出時間與妻小餐聚，讓我們有美好溫馨的童年記憶，真是用心良苦。

　　童年的這一段溫馨往事，我表現在「海洋系列」的作品中；以圓

表現海浪，船帆交織其中。大海，不僅需要用眼睛去看，更要以耳朵和心去傾聽。海浪拍岸的聲音，時如小夜曲一般，溫柔浪漫，時而鼓動奮起，出現如交響樂般的磅礡大氣，「海洋系列」有些近似於創作「音樂系列」，作品中波浪的躍動，如音符譜成各種音樂曲式，展現變化多端而豐富的韻律。畫布上流動的油彩，勾勒潮起潮落的景象。光線的變化影響了海的色澤，有時海面的紋理就像一幅抽象畫，海本身就蘊藏無盡的美感。1980年代我定居夏威夷以後，望見海灣，

異國海洋重新帶來甜蜜的生活，又是一個畫中逐夢的起點。

　　看海的日子，讓我對於浩瀚海洋有別於尋常的深刻認識。大海在我的生活、畫作和記憶中，佔據著不可磨滅的分量；然而，在描寫海洋與港口的諸多畫作當中，並非每一幅都是歡樂心情的寫照。在父親病逝以後，我有很長一段時間不敢面對海景，失去父親寵愛呵護的日子、無法再次與他在大船上行走的歲月裡，只要看到大海或船隻，總有無限的哀愁和失落感，若將思念父親的心情與記憶投入畫筆之際，也忍不住淚流滿臉，幾乎無法落筆。經過長日椎心痛苦，我拭去眼淚，試著將無法再返回的一家上船和餐聚的天倫之樂情景，化作一抹深邃的藍，畫布上彷彿奏起悠揚的海之交響曲，或者像一闋輕緩悠雅的小夜曲。如音符的筆觸在空間起伏盤旋，那是我遙寄給慈父的思念！

　　數十年來，我人生的步履遍及五大洲，體會了世界之大，也自我期許能夠將不同國度的港口風情，一一引入作品，述說著發生在地

上圖／
〈海洋系列──知本小調〉，
1976，油畫，
45.5×53cm。

下圖／
〈大自然系列──濤〉，
2002，油畫，
72.7×90.9cm。

右頁圖／
畫作〈乘風的浪花〉由夏威
夷 Hokua 大樓收藏。

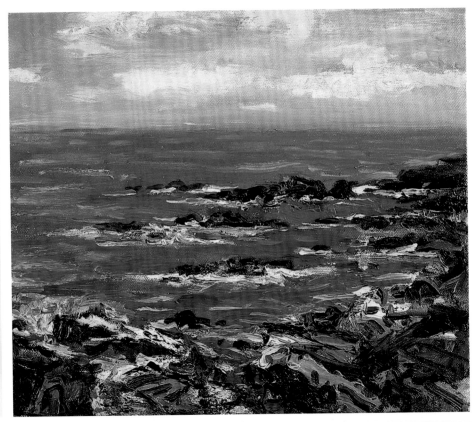

球不同角落的人間故事。在這個系列作品當中，分別以具象或抽象表達。其中1975年〈壯闊〉、1976的〈知本小調〉、〈如歌行板〉、1993年〈海底協奏曲〉等都是寫實之作。〈壯闊〉、〈知本小調〉、〈如歌行板〉描寫一望無際的海洋，雲層與海面交會，白色浪花在蔚藍海面推湧，產生力動和律感。我一度為畫海底學潛水，半途害怕而買錄影帶參考，100號的〈海底協奏曲〉就是在初嘗潛水以後的作品。

　　喜歡音樂的我，將樂曲之旋律帶到畫筆，呈現偉大無敵、值得歌頌的海水交響樂。〈圓舞曲〉、〈四重奏〉、〈交響詩〉等畫作則因抽象筆法的關係，更加地進入音樂的情境，透過筆觸的點擦和堆砌，大海世界的繁複多變與無法探測的深層秘密，浸在彩筆的揮灑之間。1990年的〈遠方的船〉則是以半抽象刻劃海上行進中的船隻；幾何圖形的輕

盈帆身,宛如在藍海的插旗。潔淨透明的色彩也讓畫面產生迎風的空氣流動感。〈海洋之歌〉、〈海底石韻〉等是我熟練的「圓」之元素的發揮;藉著繽紛色彩的圓,表現我豐富的想像,以及海洋世界的無窮寶藏。

音樂系列

音樂是聲音的藝術,具有深刻的表現力與感染力。對色彩具有異乎尋常的感受力和記憶力的抽象藝術先驅康定斯基(Kandisky,1866-1944),曾經寫道:「色彩是琴鍵,眼睛是和聲,靈魂則是有著眾多琴弦的鋼琴」,透過具有音樂一樣的力量,將繪畫的點、線、

8/13 巴塞隆納船前合影

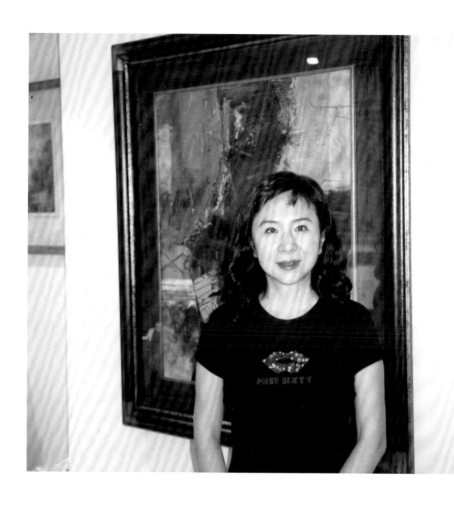

面和色彩，與「最類似音樂」的描繪方法結合在一起，以色彩的明暗、冷暖，線條的剛柔、波動，形的顫動、大小等來反映人的主觀意識和感情。他主張繪畫應該向音樂學習。

我從小學五年級開始學鋼琴，對音樂認知頗強，中學時代接受的音樂、舞蹈訓練，讓我在日後的繪畫中，更能掌握畫面的音律感與節奏性，以及藝術美的多樣性。透過不同的藝術表現技巧中，張揚它們的特點，並傾注自己的審美體驗、理想與情感作畫。我作畫時的準備工具，除了一般的畫具，還包括聆聽音樂的音響器材。記得少女時代沉迷於作畫，曾經躲到家裡的空調機房裡，在一盞日光燈下，播放著音樂以掩蓋機器運轉的嘈雜聲，夜以繼日地畫畫。

個人敏銳的音感，極有助於掌握畫面的音樂性。我接觸的音樂品

左下圖／
〈音樂系列——莫札特小夜曲〉，1996，油畫，72×90.5cm。

右下圖／
〈音樂系列——卡門〉，2001，油畫，55×55cm。

下圖／
接受媒體採訪，後為作品
〈新世紀系列——未來港口
〉。

右頁上圖／
〈新世紀系列——接觸未來〉，
2006，油畫，
53×118cm。

類極為廣泛，幾乎所有類別音樂都能接受，包括中東、印度音樂，或詮釋莫札特、貝多芬、蕭邦等許多音樂家的協奏曲、交響曲、小夜曲、合唱、歌劇等都耳熟能詳，也非常喜歡宗教音樂。

在音符與旋律特殊的激發下，往往能帶給我全新的靈感。像韋瓦第的〈四季〉，在我看來是視覺意象清晰分明的樂曲。我自信能「畫出音樂」，因為在傾聽的同時，樂聲在腦中已自動轉化為視覺構成。在事先預想的藍圖裡，畫筆跟著音符走，「音樂系列」便一筆一劃地記錄了音樂是如何開啟我的構思與靈感。因而，我常常鼓勵自己要有音樂家創作及演奏的精神，利用聲音不可視的抽象與人類情感的絕對抽象，兩者產生無可言喻的共鳴。

1975年，我以具有水墨意境的壓克力顏彩，畫出〈藍色奏鳴曲〉，層層疊覆的色彩與畫面的流動轉折一如樂音繚繞，參展省立博

物館舉行之青雲畫會聯展，受到顏雲連老師注意。這便是在音樂迴旋當中所完成的作品。1996年〈帕華洛帝〉來自這位男高音高C度，聲音天地貫穿的情境。此系列的其他代表作有〈莫札特小夜曲〉系列、1996年〈春之聲〉、〈華爾滋圓舞曲〉、〈天地交響曲〉、〈愛的小夜曲〉系列、1999年聽百老匯歌劇而作的〈卡門〉、〈芝加哥〉……，韋瓦第〈四季〉系列、義大利名謠〈到海上來〉、2005年母親過世而畫的〈悲愴交響曲〉，則是來自「樂聖」貝多芬1799年的不朽名曲〈悲愴交響曲〉的啟發。

新世紀系列

當20世紀邁入21世紀，電腦軟體出現革新，智慧型手機普遍使用，社群網站和分享網站興起而產生新的社交模式，人類文明進入一個燦爛的時代，地球村的距離更近了；但是突飛猛進的資訊環境，也帶來了網際網路使用者的束縛和不安。我的這個系列作品便是在詮釋數位時代、網路衝擊之下的新世紀，人類在終日汲汲追趕不可測的未

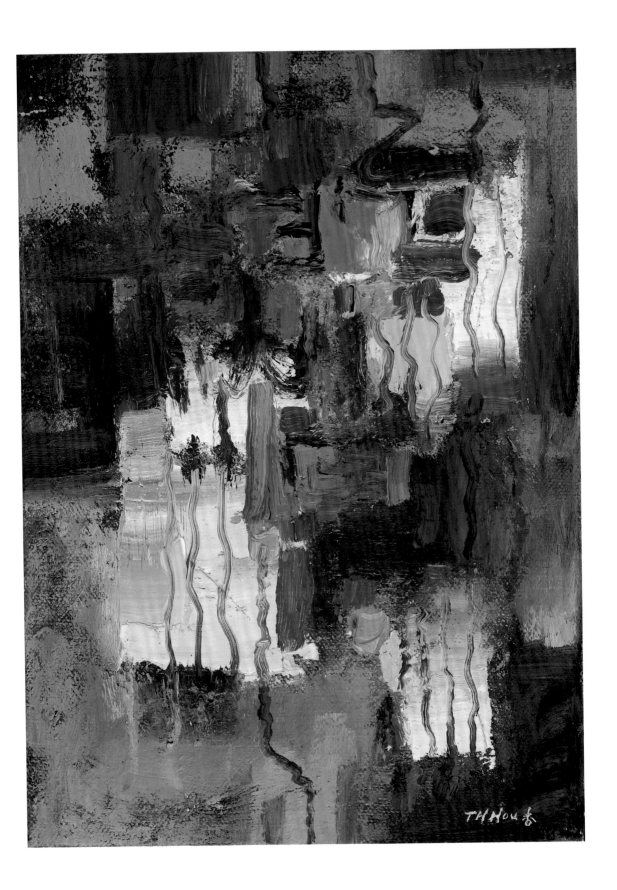

〈情感系列——在雲端上〉，1996，油畫，45×37.5cm。

左頁圖／〈新世紀系列——來自五度空間的光〉，2002，油畫，33×24cm。

來之際，如何在科技與自然之間取得心靈的平衡，釋放隨之而生的巨大壓力，追求天人合一的真善美生活境界。

　　此系列的主要畫作，包括2001年〈跨世紀〉、〈跨越〉、〈視覺趣味〉、2002年〈來自五度空間的光〉、2003年〈網路進城〉等，對迎面而來的科技社會，有讚歎期待，也有警醒省思。畫中顯現的速度感筆觸，用以表達進步神速而不可測的科技，騷動不安的表達失速的科技。錯縱複雜的線條，則呈現人類無可迴避的，受到繁密資訊網絡的羈絆和控制。〈跨世紀〉對世紀交替表現出驚喜而不安，對未來充滿著嚮往又免不了回顧往昔的好。交錯重疊的筆觸出現夢想的瑰麗粉紫，也有一些灰沉的冷色調隱喻著不敢奢望的未知時日。〈跨越〉反映心境的決斷，理性已超越了感性，將要迎接的明天雖無法事先掌握；但決心踏出勇敢的一步。

　　2006年，我從「新世紀系列」發展出新的創作主題「未來系
列」，像2006年〈幻象〉、2007年〈未來花圃〉等都在想像無盡寬廣
的未來情境。我在畫面上施以多層次薄塗重疊，並在豐富層次中，藉
著光線的駕馭拿捏，呈現透出色彩之微妙，隱喻了宇宙之神秘、自然
之奧妙，以及人類未知的能量。

禪系列

　　我創作的「禪系列」有兩個階段；第一個階段是在年輕時候，涉
世未深，思維單純，只識得「禪」的表面字義，以藍紫色調和一筆畫
的圓形詮釋禪意，隨著歲月增長，人生閱歷成熟，加上親人離世的痛
心打擊後，我開始潛心於佛學和修行，才體會到「禪者佛之心」，在
佛法當中，最重要的就是「禪」，而禪定是修行學佛的必修課程。我
在這個系列的創作也步入第二個階段。

〈抽象系列──遠離焦距〉，
1996，油畫，37×45cm。

右頁上圖／
母親和女兒英君、兒子崇
安，一同前往法鼓山拜訪聖
嚴法師。

右頁下圖／
2005 年，在威尼斯留影。

　　1977年小弟意外過世，我靠著信仰的力量度過人生第一個黑暗期，但是當完成〈親情有得無失〉畫作後，悲戚的心境稍微獲得平緩。同年創作的〈戒‧定‧慧〉，逐漸也是修佛的藝術成果。1990年父親病逝，1992年參加聖嚴法師在法鼓山親自主持的「第一屆社會菁英禪修營」，雖然只有短短的三天課程，但是體驗了簡便衣衫、夜宿寮房、清晨四點即起的生活。坐禪聽經，讓我的心緒獲得極大的平靜，也影響到往後自我修行的契機；1996年的〈自在〉、同年的以點灑映現純潔時空〈琉璃〉、〈遠離焦距〉、2003年〈身心靈〉連作，都是表現坐禪時完全放空的思緒狀態。2004年，遭逢喪母之痛；十餘年間，雙親相繼離去，我更加從於佛學得到心靈重建的力量，領悟到眾生皆苦，有生即有滅，生生滅滅，無可避免。我將思親之情懷，轉化為唯美的畫境，「禪系列」也開始呈現豐富多元的風格。

　　2021年，隨著歲月增長，以及對人生產生的更多體悟，「禪系

列」表現的內涵更為圓熟豐饒。其中的〈光的禮讚〉延續早年的繪畫符號「圓」，並注入生命的光彩能量，藉著無窮的向上意志力和慈悲心懷，將自我修持帶入更遼闊平和的境地！

民族風情系列

從小喜歡旅行的我，從年輕到現在，有幸走遍世界各地，除了參觀

美術館和博物館、遊覽名勝古蹟，更樂於探訪研究不同民族的風土人情及生活層面。2001年開始創作「民族風情系列」，2002年完成〈印地安人的家〉、2002年到2005年的〈部落的聯想〉系列、2002年的〈原住民之歌〉等，便是到訪美國西南地區印地安保留區有感而作；印第安人散居在山谷、岩洞與草原，與天地的關係親密，與都會居民有著迥異的價值觀。〈部落的聯想〉系列試著為他們規劃生活空間；〈原住民之歌〉是刻畫他們面對時代變化和文明侵襲的些許無奈。

上圖／
土耳其棉花堡的風光。

下圖／
〈民族風情系列──亢龍有
悔Ⅰ〉，2007，油畫，
65.5×65.5cm。

右頁左上圖／
〈民族風情系列──飛龍在
天Ⅱ〉，2007，油畫，
65.5×65.5cm。

右頁右圖，由上至下依序／
〈民族風情系列──部落的
聯想Ⅰ〉，2002-2005，
油畫，22×27cm。

〈民族風情系列──部落的
聯想Ⅱ〉，2002-2005，
油畫，22×27cm。

〈民族風情系列──部落的
聯想Ⅲ〉，2002-2005，
油畫，22×27cm。

〈民族風情系列──部落的
聯想Ⅳ〉，2002-2005，
油畫，22×27cm。

〈民族風情系列──部落的
聯想Ⅴ〉，2002-2005，
油畫，22×27cm。

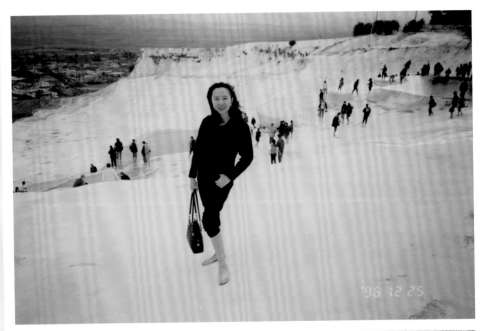

　　我在旅行中所接觸到的不同民族,都具有讓人印象深刻的特色。像拉丁民族的熱情奔放,來自璀璨陽光招喚的鮮艷色彩,傳達出在地人炙熱的生命能量,也在無形之中感染了外來旅人。〈拉丁風情〉系列主要是用色彩幾何圖形,張揚著陽光照耀下,樂天熱情民族的生活特性。我也順著我喜歡的創意樂趣,組合了此題材的相同規格畫作,進行各式的排列組合,讓民族風情在色彩與造型的變化中,形成有趣的對照和互補,這其實也在表現地球村的異中求同、互通融合的美景。

　　在「民族風情系列」中,我列入2003年以後發展的「武俠系列」。從懂事開始就愛美的我,慶幸自己能為女兒身,得以享受美好的裝扮;不過,我自小喜歡看武俠

小說，向來喜歡為人抱不平的心腸，嚮往英雄角色，也恨不得化身為行義的俠客。長年沉迷於武俠世界的我，書中虛實參半的種種，其實也是我逃避現實世界的一處自閉天地，武俠世界裡的有情有義，往往在沮喪時刻激勵了我；當我吃虧受傷，從武俠小說中也都能獲得解脫。在此系列的畫作中，有的出現東方神秘風格的氛圍，有的帶有戲劇臉譜感的符碼。我也用抽象的筆法表現武俠世界的唯美情境或神妙之武功。我藉著畫筆的飛揚起落、色彩的奔騰揮灑，畫布上如同武林高手過招；卻見不到刀光劍影！2007年的〈飛龍在天〉武俠系列、〈亢龍有悔〉、〈英雄本色〉等都是此系列代表作。

寶石系列

我喜歡原始石頭，早期用圓做符號，在創作上的圓形運用自如。1975年參加青雲畫會展聯展的〈藍色的奏鳴曲〉、1979年部分的「天空系列」也是用圓表現、1996年〈合唱〉到2010年的〈昇

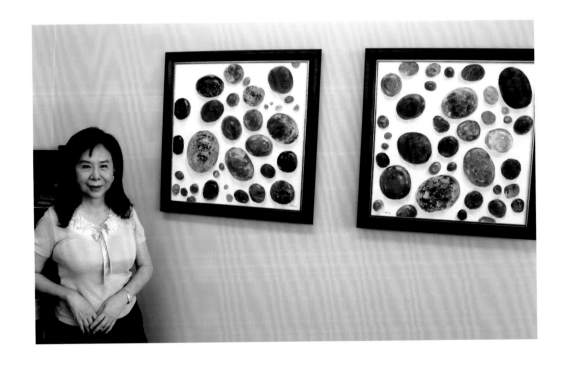

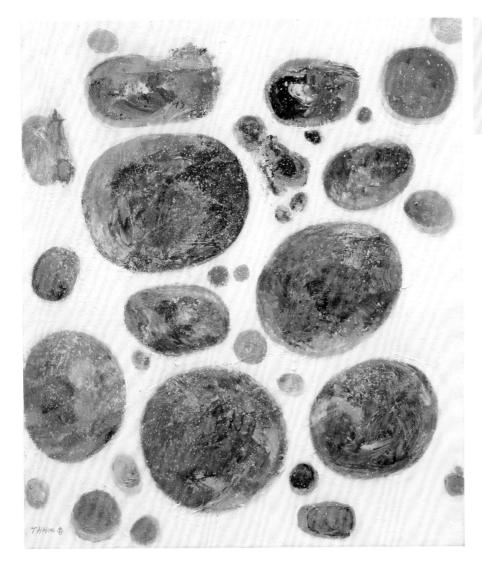

華〉等都有圓的存在。1982年開始，我從「圓」的系列逐漸延伸，發現寶石引入畫中的趣味，並利用個人在寶石鑑賞方面的專長，給予畫面前所未有的燦爛光芒；將形形色色的燦爛寶石以自成一格的繪畫方式呈現，讓沉默的美麗珍寶在畫面上「發光」。正巧這段期間，我應聘到文大擔任家政系主任，寶石入畫是在創作中實踐「生活藝術化」、「藝術生活化」的理想，我也藉此作為課堂的實例教材。1992年〈原礦〉、2010年〈水晶靈〉都是這個時期的畫作。

　　我的「海洋系列」是為父親而畫，「寶石系列」可以說是為母親

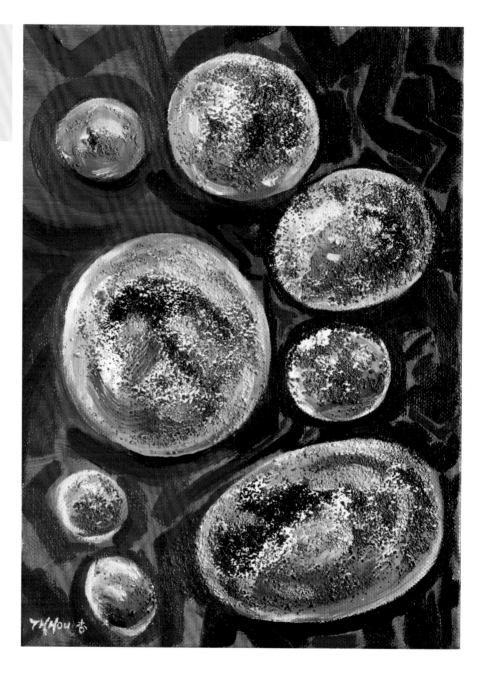

而畫。母親雍容華貴，有一雙深邃美麗如寶石的眼睛；而她的外在美
和內在修養，如同會發光發熱的珍貴寶石。早期，散發獨特幸福能量
的天然寶石是我靈感來源，我透過畫面歌頌母親光輝美麗的形象，以
及她所造就我們的幸福。

2003年，母親臥病在床，我聽聞中東一處偏遠山區產有一種石

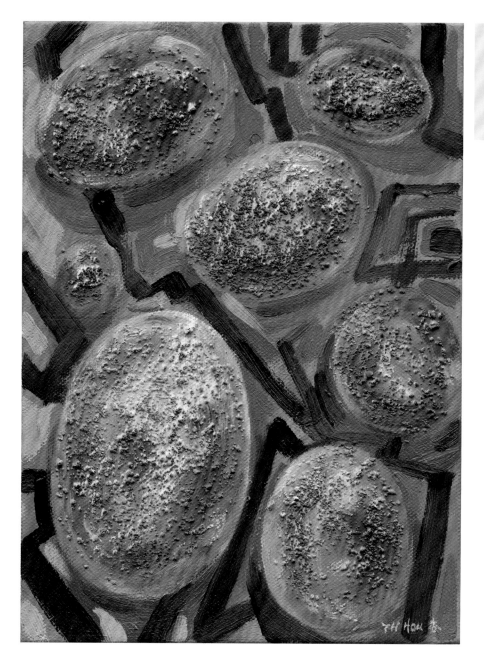

礦，當地居民平均壽命都達百歲。據科學研究，該礦石經處理，可以
釋放負離子。我想到母親喜愛我的畫，於是嘗試將這種礦石結合油畫
顏料，心想她老人家賞畫的同時，又能促進健康，是多美好的事。
經過半年研發實驗，克服技術難度，我終於完成獨一無二的「奈米
畫」；遺憾的是，隔年她來不及等我完成〈神秘能量〉畫作、〈自然

2011年，空間再詮釋創作。

在時光隧道的虛擬空間裡，寶石與色彩齊飛，虛實共長，寰宇一色。

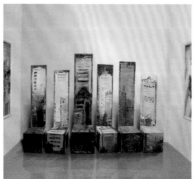

上圖／
擔任中華美食評審。

下圖／
不鏽鋼跟電腦的裝置藝術，
以實體 Pixel 為主要元素的
互動科技藝術。

元素〉系列就離世。後來，這融入奈米科技的「寶石系列」公開展出時，讓很多觀眾都感受到畫面散發出特殊能量，相信磁場和神秘能量的存在。

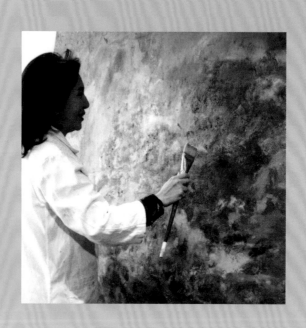

繪畫觀

6

畫室的廊廳。

我思我畫

　　藝術技巧需要深刻理解生活，必須長期進行創作實踐與學習才能獲致，是藝術家在表達思想情感的過程中對藝術手段的運用。

　　藝術工作者對現實審美掌握，須以熟練的技巧在作品中予以表達。相對的，藝術技巧亦不能彌補創作者匱乏生活實踐，以及因世界觀落後所帶來的不足。優秀的作品應當有高度的思想性和完美的藝術性，而藝術技巧能夠促成這二者和諧、有機的統一。

　　畫家在藝術生涯當中，是否就一個風格畫到底？我不以為然！繪畫創作應要求變；如果我一輩子畫畫，光是一兩種風格是不能滿足的。一個人每天的生活皆在變化，也會接觸不同的人事，因而創作能不變嗎？我每天處於恆動之中；有時作畫、有時坐禪……，我是否是被埋在土裡的美玉未被發掘？本身的一些才氣加上好變的創意，總覺

得自己時間不夠用，一心一意要想表現出更豐富的創作。

作畫情形。

抽象藝術的思想

　　無論是那一種型式的藝術創作，最重要的還是作品所傳達的思想與意境，抽象藝術尤其如此。如果思想性的層面略有不足，那麼所完成的作品很容易形成只是技巧的變化，無法真正地觸動人心。

　　思想的深度與廣度，主要來自於開放的心靈、敏銳的觀察體驗，以及充實知識學養的累積。以我自己為例，長年的禪修，「悟」出了「禪系列」的作品。「抽象山水」系列也大部分都是我親身遊遍各國名山大川之體驗，然後回到畫室裡，很自然地將人文地理、民族風情融入山水景物中，再以抽象的意境呈現在畫布上，意境也就自然而然，行於其表了。

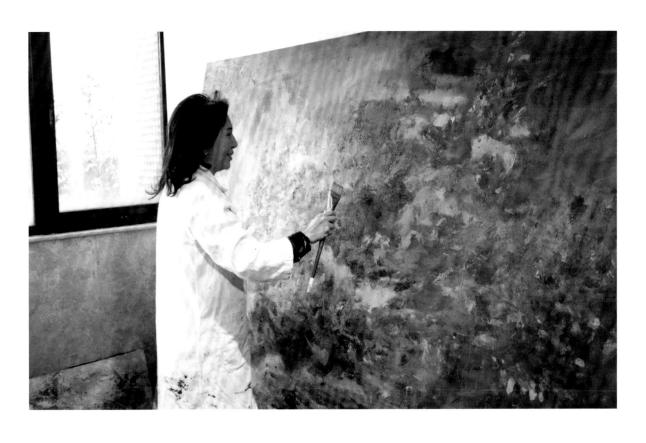

1996 年，在大英博物館與當時的館長（中）、好友董念慈（右）合影。

右頁上圖／
在巴黎與女兒英君小住兩個禮拜。

右頁下圖／
作畫的情形。

　　所謂：「外師造化、中得心源」，這句話是唐代畫家張璪所留下的不朽名言。這短短八個字，扼要地概括了從客觀現象、藝術意象，以至於藝術形象的整個過程。也就是說，藝術必須來自現實的美，而此一現實的美，必須經過有慧眼、慧心的藝術家，情思的熔鑄與再造，才能轉換為藝術的美。我想，這不只是抽象藝術的思想，而是所有藝術創作類型都通用的準則。

　　長年以來我一直努力的目標，就是將「藝術與生活結合」，讓「抽象走入現實」。很多人一聽到抽象，下意識的就說難以親近；其實欣賞我的抽象畫並不困難。首先，讓畫作的題目，輕輕地誘導您思考的方向，然後用心去體會、融合。以觀看我的畫作〈光・影〉為例，首先讓您的心進入這片自然的原野，慢慢地會看到朝起的曦陽，那微妙的光，像精靈般舞動在悠悠的水上，慢慢地您也感覺到和風在吹、清水在流漾……這種脫離刻板具象的表現方式，任人隨心所欲地自由聯想，是抽象畫最迷人的地方。

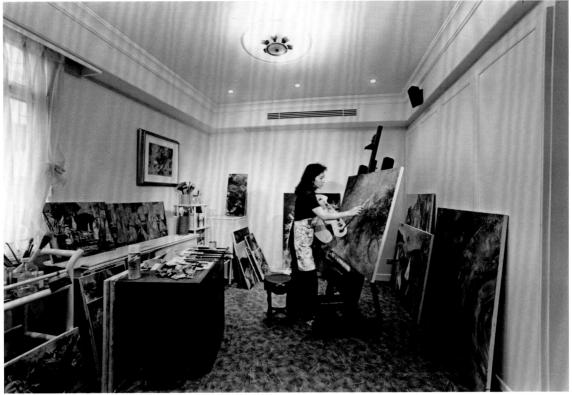

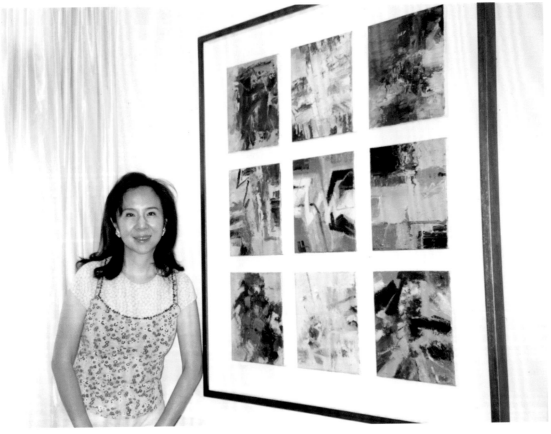

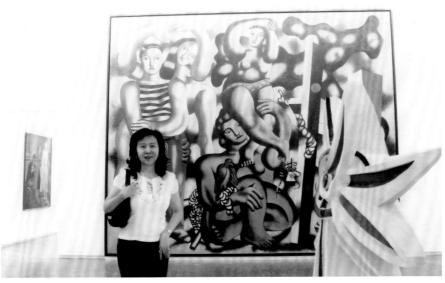

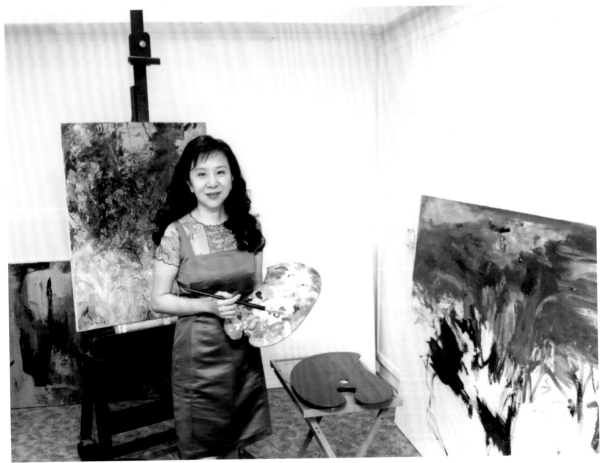

　　我藝術人生最大的理想，就是以作畫的方式，帶領觀賞者進入抽象的殿堂。抽象畫是我的最愛，如果問我在創作意義上的堅持為何？我的回答就是希望更多的人分享我這份美學的力量，然後用這份力量去美化人生，進一步共同維護我們可愛的家園，珍愛資源日漸匱乏的地球。

結語

　　50年，是一段相當漫長的時間，難以用三言兩語來濃縮。回首過往，雖然我成長在優渥的環境，但我也和許多人一樣，走過生命中的風風雨雨、悲歡離合。然而因為對藝術的熱愛，得以支撐著我，成為一步一步走向正面人生的原動力。當然宗教也是鼓舞我的明燈。長年追隨聖嚴法師的教誨，我體會到緣起緣滅的無奈，更加認識到「活在當下」的意義，並懂得適時選擇「放下」的重要。

　　我時常提醒自己要有使命感，繼續努力地去創作更美好的畫作，讓生命不留白。在自勉自強的意志力下生活，我深深有感於藝術無非來自於生活，而生活的覺知自然反映到藝術中。在超過半世紀年的創作歲月裡，個人信守的人生態度，就是一切要發乎真，才可以一以貫之，更相信本乎真的心，創作出來的藝術才能感動人心。有了真的心，做的事才一定會善，才能成就美的世界。

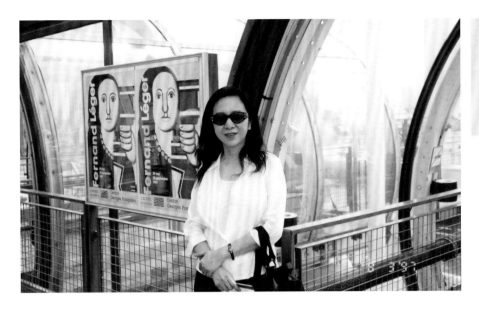

在巴黎美術館連續三天欣賞 Léger 展覽。

　　真、善、美這三個字雖然每個人都能朗朗上口，卻也是仰之彌高，鑽之彌堅。我敬佩仰慕的古代「田園詩人」陶淵明，就是反璞歸真最傳奇的代表。他嚮往自然素樸真摯的意境是我作畫追求的目標之一。我想，凡事用最真誠包容的心去面對，去體會觀察，娑婆世界的一草一木、一沙一塵，有它們豐富圓融的世界，這都是我創作靈感的源泉。

　　我對藝術的偏愛，形成對藝術創作有著宗教似的狂熱，可以為畫畫不眠不休、廢寢忘食。在我的世界裡，我是真誠的我，自由的我，純真的我，不用站在人生的舞台上與人爭辯，只是揮筆畫出自己的感覺、思想、情感與心靈的意象。我認同優秀的作品應當有高度的思想性和完美的藝術性，而藝術技巧能夠促成這二者和諧、有機的統一。

　　藉著這一本創作自述，我感恩這半世紀以來養育我的父母、愛護我的家人親友，以及教導、提攜和鼓勵我的師長和藝文界前輩。創作是我人生最美好的財富；而因為一路上有你們愛護相陪與即時指引，艱辛曲折的問藝之路終能行行復行行，翻山越嶺，見到黎明曙光。此後我將持續在藝術這條路上競走；相信只要保持一顆真誠的心，抱持著恆心與毅力，所有的界限便不再是障礙。

上圖／〈都會時空系列——濱海桃源〉，2022，油畫，118×53cm。

左下圖／〈異托邦（解憂亭）〉手稿。

右下圖／〈情感系列——朝顏〉，2005，油畫，53×45.5cm。

右頁圖／〈大自然系列——陽〉，2001，油畫，116.5×91cm。

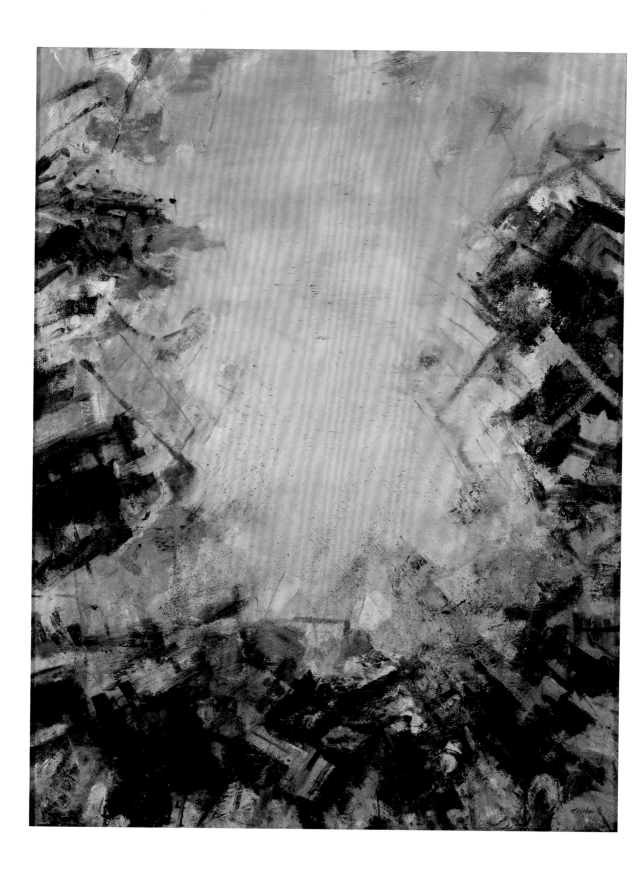

上圖／
2022 年新作之一〈禪系列
──螢光·月光〉，油畫，
45.5×53cm。

下圖／
2022 年新作之一〈大自然系
列──祕密花園〉，油畫，
33.3×24.2cm×2。

右頁左上圖／
2022 年新作之一〈情感系列
──漫天〉，油畫，
50×40cm。

右頁右上圖／
〈大自然系列──紅戀星動〉，
2006，油畫，33×24cm。

右頁下圖／
〈寶石系列──愛慕〉，
2018，油畫，32×41cm。

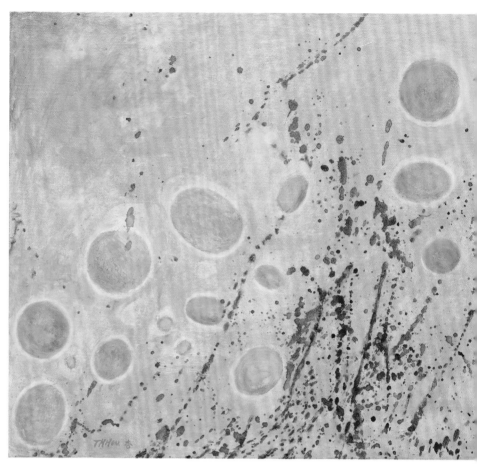

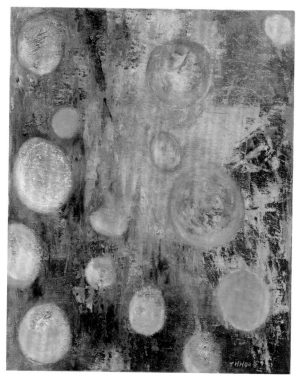

溫柔兼有陽剛氣魄的
藝術家母親

廖英君

7

小時候，別人家的牆上是風景油畫、櫥櫃裡是瓷器裝飾，我們家掛的是Alexander Calder's mobile wire sculpture，擺飾著Galileo漂浮溫度計，Albert Féraud雕塑品，以及我母親繪的油畫和親手編織的羊毛圓形藝術品。我們客廳整套的黑色檀木家俱，墊著純蠶絲的正紅坐墊，柔軟白色長毛地毯與鑲著灰色大理石爐壁，在美國寒冷的冬天，帶來溫暖與氣氛。我們家既前衛現代又古典，母親不費吹灰之力地把家裡佈置得恰如其分，讓我得以在優雅高明的環境中成長。在我童稚的心中，視為理所當然；卻自己成家立業之後，赫然發現，自己完全追趕不上母親佈置家裡的極度藝術天份。

我印象中，名門出身的母親，不但氣質清新出眾，稱得上是美人胚兒，對60、70年代流行時尚尤其敏銳。外公、外婆常讓她去香港採購巴黎最新的服裝款式。母親的穿著總是最流行但又得體，從大喇叭褲、戴大框太陽眼鏡，到4吋高跟鞋、露肩嘻皮風洋裝，挑染棕色大波浪的長髮飄逸，從頭到腳，散發出濃厚的藝術氣質。這一股氣息，既使生了我以後，依然存在。

雖說是位藝術家，她對我從小的照顧確實細心、無微不至。在我幼兒時期，母親把藝術創作的心思，投注在撫養孩子身上，化身為美麗的服裝、拼被、家飾以及手工藝術品。我蓋的深藍底粉紅碎花拼布棉被是她一針一線親手縫的。70年代住在Oklahoma州，是美國極鄉下的地方，沒有任何亞洲的資源。過中國年的紅色小棉襖，以及跳民族舞蹈衣服，她都親手為我設計縫製。讓我得以在500位美國觀眾面前展現中國傳統民族舞蹈之美。有一年萬聖節，為了圓我當仙女的夢想，她縫製了一套綁著蝴蝶結、繡蕾絲、轉圈子時裙擺會飄起的白色小禮服。至今我仍記得那一天扮成小仙女的雀躍。

我母親是學兒童教育的，所以對我跟弟弟的教育，是充滿耐心與愛心。在那個年代，她便會使用behavior chart，每日依據我的表現給我圈圈○或叉叉Ｘ，只要我稍為不聽話，她輕描淡寫地說一句：「妳要得打Ｘ嗎？」我趕緊乖起來。至今，一提到養兒育女的

經驗，她就得意地對人説：「我兩個孩子從小乖得不得了，像天使般溫馴，非常好帶。我不覺得辛苦。」但之後又會調皮的補上一句：「長大之後就沒有那麼聽話！」

　　記得11歲那年，我從美國回台灣學中文，當時沒懂幾個國字。插班入學前，母親跑到光復國小校長辦公室，拜託校長給我找個好老師，校長跟他説：「沒問題，我幫你找一個最嚴格的升學班老師。」母親急忙推辭：「不！我的意思是，幫我女兒找一個最有愛心的老師，絕對不可以兇或體罰我女兒。」校長給愣住，這的確是蠻特殊的要求，也是我母親的用心良苦。在台灣學中文的那幾年，她時常提醒我，不要太努力讀書，睡眠充足才是明智之舉。有一次，她看到我因為不認識的國字太多，掙扎著寫作業到半夜11點半。心疼了，叫我先去睡，她把練習本接過去替我完成作業。第二天老師看到

作業，明白了我母親的意思，雖然不同意她的做法，但也不好揭穿此事。於是高舉起我的作業簿，向全班誇獎：「廖英君昨天寫的作業，字特別好，給你們傳閱看吧！」我當場羞愧地想找個地洞鑽下去。明知不妥當的事，但母親還是堅持做了，只為擔心我熬夜影響身體健康，多麼可愛的出發點！事實證明，她的見解是對的，用愛心激發我的努力向學。後來，我陸續考上北一女中以及台大經濟系，接著拿到康乃爾大學的碩士文憑。母親得意地說：「我就叫妳不用太認真唸書，妳隨便讀都可以考上。」她的逆向心理學思維，還真起了效果。我更深的感激就是她用她獨特的方式來養育、培養我。

　　長大後，漸成熟的我與擁有赤子之心的母親的關係顯得更有趣多變。她打扮起來像我姐姐，服裝要比我新奇前衛、顯得越發年輕。我們一同外出前，她會用精銳的眼光，從頭到腳打量我，隨即說：「妳

穿的裙子不准比我的短哦。」只要人稱我們是姐妹花兒,我就見到母親眼神裡的得意。調皮的時候,她又像我妹妹。自稱是超級美食家,只要有美食,無論天涯海角,她都前去尋找,因此這些年增胖不少。現在,輪到我擔心母親健康。有一回夜半,我逮到她在黑暗中在廚房塞零嘴,偷吃朋友從日本帶回來的巧克力。我便說了她。她緩緩抬起頭,用詭異的笑容回我:「老媽,拜託啦,不要唸了。」我忍不住笑出來!曾幾何時,我們開始角色互換?我們看電影逛街的時候又像朋友。母親很喜歡看電影,而且隨機行動。結婚前,我跟母親住台北。她經常從樓下的便利商店買份報紙回來,將之攤在餐桌上,要我查看電影播放時間。20分鐘內即將播放的電影,我們也趕緊坐個計程車跑去。散場後,我們還要去吃宵夜,大大的批評指教一番演員及劇情。可惜,這些日子在我遠嫁美國生孩子之後就少很多。

　　母親愛旅行,這些經驗帶給她繪畫的靈感。以我多年跟母親一同出遊的經驗,她當下做的一些事,看似不合常理,但事後回想起來,還真有理!有一年,我們一起去巴黎,除了一般觀光客會做的事,如逛博物館、購物以及吃法國美食以外,她堅持要特別去拜訪一位藝術家。我當時在想:我們在巴黎的時間很短,為什麼要花半天的時間做這件事情?原來是鼎鼎大名的朱德群先生及夫人帶著我們去他的好朋友Albert Féraud的家作客。我們參觀他的雕塑品以及畫室,母親看到一個雕塑品特別的喜愛,在Mr. Féraud的同意之下,當場買下來,還不忘一起拍照留念。我們一路從巴黎手提那件雕塑品回台北。我當時不解,多年後才發現,Mr. Féraud在巴黎有名氣,於是慢慢了解到母親所作所為有其原因!

　　母親是隨性的,她絕對不會拘泥於一個想法與框架。回想起有一年我在羅馬讀聲樂,母親來找我,臨時起意想去威尼斯。她說只去過一夜,就回羅馬,所以我們只打包輕便的行李。到了威尼斯看雙年展,母親很有心得,隨口說:「那我們多留兩天吧!」我急忙跑去找當晚住的旅館,幸虧臨時訂到,母親拍胸脯說絕對會值得的。果真,

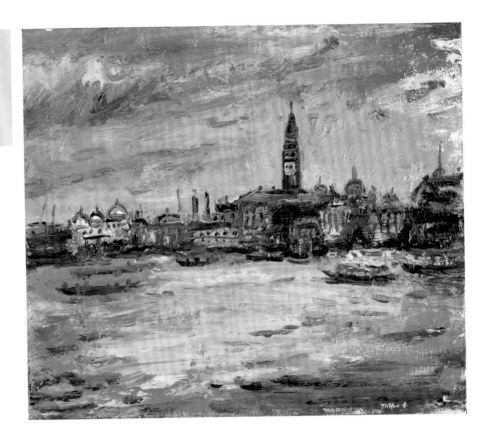

〈都會時空系列──浪漫威
尼斯〉，2003，油畫，
45.5×53cm。

右頁圖／
有機會就傳播美育。

多留的時間，我們逛到很棒的展覽館。第四天，我準備回羅馬，她又
開口了：「不是回程的路上會經過佛羅倫斯嗎？那我們繞去那兒探
查如何？」好吧，我就臨時又找火車票去佛羅倫斯過夜。原本兩天的
行程變成快要一個星期，落得我們接下來幾天都穿同樣的衣服。「行
到水窮處、坐看雲起時」這就是她喜歡臨時起意且冒險的天性。

也許是我遺傳母親藝術家的細胞，我自幼便愛歌唱、學鋼琴、舞
蹈。只是，在高中、大學時代因為升學關係，沒有機會主修音樂。
即便在研究所畢業、入社會幾年之後，毅然辭掉工作，遠赴義大利羅
馬音樂學院進修聲樂。母親從來不否決我追求夢想的熱情，不論心
裡贊不贊同，總是微笑的點頭、全心全力支持我。從我義大利回台灣
來，舉辦的每一場音樂會、出席代言的記者會、主講音樂的講座，皆
有母親的身影。在我上台前，她用敏捷的眼光，全身上下掃描我，
或是拉平我的衣服、撫順我的頭髮，或是唸我：「眼睫毛好像黏歪

了」、「妳怎麼穿這雙高跟鞋？」顧前顧後費的心思，比經紀人還要專業。2009年2月我在國家音樂廳辦一場「愛情本事」獨唱會，邀請長榮交響樂團伴奏。母親有辦法讓2000多個座位銷售一空，她笑稱自己是「超級拉票員」。擁有強大創作力量的她，那陣子將心力投注在幫助我的歌唱事業。我感恩母親是我最大的粉絲、也是最強的後援隊。她卻也在演唱會結束後，大嘆了一口氣：「當藝術家太辛苦了，家裡一個藝術家就夠，那應當就是我！」我的確再同意不過。

　　原本我計劃用簡潔有力幾個字寫一篇短文，結果發現怎樣也寫不完，只因母親是一個奇葩，生活太精彩了。以我多年的觀察，她的好奇心是常人的百倍，也是她藝術創作靈感的源頭。蘊藏在那溫柔婉約的外表之下，母親有著驚人的毅力與一股陽剛氣魄。她曾經感嘆地跟我說，在這個雄性獨霸的藝術環境，她恨不得自己是個男兒身，作品才會被人重視。我安慰她：「日久見真章，有一天世人會發現妳的天才！」已年過70歲的她這回接下國父紀念館的大型畫展，要發揮更大的動力，挑戰自己。我除了滿心的驕傲，也殷切的期待，見到她繼續在藝術領域上發光發熱。

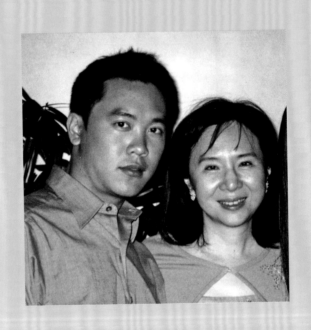

集美於一身

我的藝術家媽咪

廖崇安

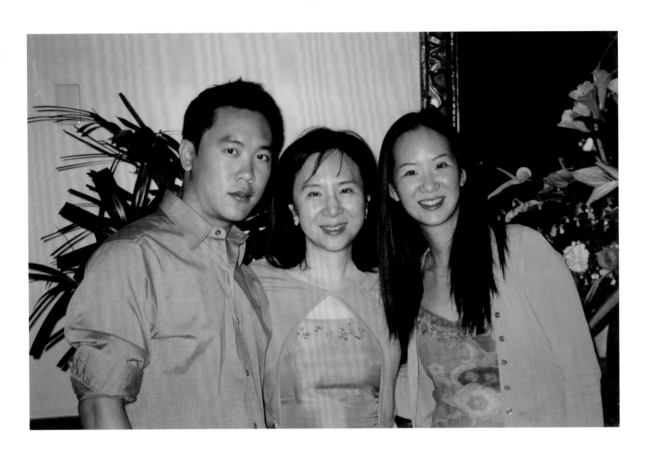

　　我的媽媽不僅是一位藝術家、生活家、美食家，更是一位好母親。我從小就感受到她把藝術和生活結合在一起，她告訴我說：藝術在我們生活裡無所不在，生活也是一種藝術，美食也是一種藝術。當我開始獨立生活，並進入社會以後，回想她所說的這一些話非常有道理。

　　母親身為藝術家也愛好旅行，從她的許多作品可以看出來。不同國家的風土人情，甚至許多異國風味的美食，都成為她藝術創作靈感的來源。更重要的是不但幽默而且非常有富有想像力，她許多好朋友喜歡跟她接觸，感染到她的赤子之心，並分享她在樂觀開朗之餘表現出來的迷糊趣事。

　　我在小時候，常跟媽媽四處旅遊。她到任何國家都不放過參觀當地的美術館或博物館。我一開始總是表現得不耐煩。心想：為甚麼要

到這些地方？好乏味喔！媽媽看到我的反應，並不會責怪我。反而和氣地，用一些有趣的切入點指引我，細心為我解說各種文物的來由，教我如何欣賞一件藝術作品。我終於漸漸地進入欣賞的門檻。

藝術殿堂的瑰寶文物帶給母親創作的靈感，美化她的生活。對我來說，在競爭激烈職場上更是莫大的資源。我非常感謝她從小培養我親近藝術，帶我去參觀不同國家的美術館及博物館，讓逐漸懂得生活藝術，如今生活在紐約繁忙的城市，跟客戶用餐時，也能品評餐廳的菜餚，也能分享該店所掛飾的名家畫作，成為用餐時賓客的話題，真是感謝母親的培養調教，讓我得以學習藝術的專業知識，並能用在生活上，對自己的事業有所助益。

母親是資深的藝術家，創作時全神投入，嚴肅地面對畫筆畫布；但在日常生活當中有時卻像小孩一樣天真有趣。記得有一次跟她去歐

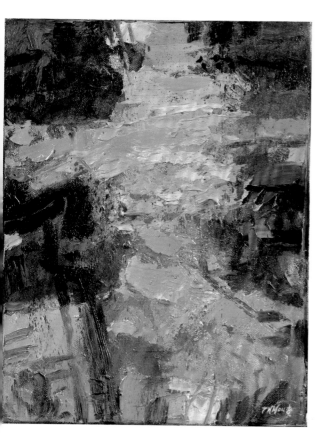
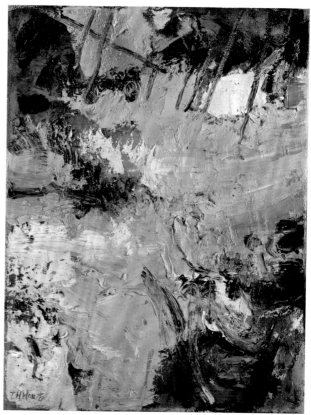

左圖／
〈情感系列——妙〉，2002，
油畫，41×31.5cm。

右圖／
〈情感系列——翠〉，2003，
油畫，41×31.5cm。

左頁圖／
和女兒英君、兒子崇安合照。

洲某地旅行。我們到一家五星級飯店的餐館用餐。當時餐館只有我們母子兩人，形同包場一樣。她耐心地跟我講解餐桌禮儀及刀叉用法。還教我如何使用桌上器皿、面對食物如何判斷好壞…她豐富的知識讓我佩服不已。

　　記得那一餐的桌上，至少有二十幾件配套器皿。我好奇地逐一問功能，她則一一解釋。其中有一件像鈴鐺的東西，她跟我說，高級餐館如果需要叫服務生可按鈴鐺，我非常好奇也很希望按一下；但是當時客人只有我們兩位，身旁服務生站一排，根本不需要、也沒機會按鈴鐺。晚餐結束後，服務生在收拾器皿時，突然間把鈴鐺的蓋子

1996年，與兒女接受採訪，右邊二個木桌是我的手工作品。

右頁左圖／
1996年，參觀倫敦大英博物館。

右頁右圖／
經常和女兒英君相偕旅遊。

打開，我們一看，竟然是裝奶油的器皿，而不是呼叫用的鈴鐺。這時候，媽媽大笑說是她看走眼，我也跟她笑出聲來。可見我這位藝術有天份的媽媽，在生活上也是超級天才有趣的！

我的母親從事藝術創作超過半世紀了，但她一直很謙虛。很多人不知道在名人錄上除記載她在藝術方面的成就，也在其他方面有貢獻。像在美食方面，曾經擔任金廚獎評審，也曾經出版當時首批含中西文化的餐飲圖譜。刊登於生活時尚美食報章雜誌的專訪更是不勝枚舉。早年她甚至辦過服裝秀，在人手不夠的情況下還自己走台。

迎接2022年之際，我很開心她應邀在台北市的國父紀念館舉行個展。透過這一個公開展示長年佳作的機會，相信母親將開創藝術生涯的另一個巔峰。作為她摯愛的兒子，我深感榮耀也充滿期待，在此祝福母親展覽成功，創作綿延年年。

畫展邀請函

侯翠杏個展 抽象·交響
Tsui-Hsing HOU Solo Exhibition ABSTRACT·INTEGRATE
2011/10/29－11/20

"美感无限 | Infinite Beauty" 侯翠杏绘画世界
The World of Tsui-Hsing Hou's Painting

臺灣省立美術館
TAIWAN MUSEUM OF ART

展覽地點／A3展覽室
展覽日期／85年9月7日～11月3日

侯翠杏個展

抽·象·新·境 NEW FRONTIER

侯翠杏近作展
TSUI-HSING HOU'S ABSTRACT PAINTING

2007
5.11～6.10

INVITATION
國立歷史博物館
NATIONAL MUSEUM OF HISTORY

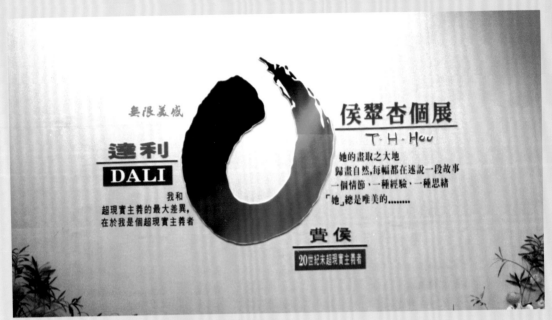

1993 年，與法國雕刻家費侯、西班牙超現實主義大師達利聯展。

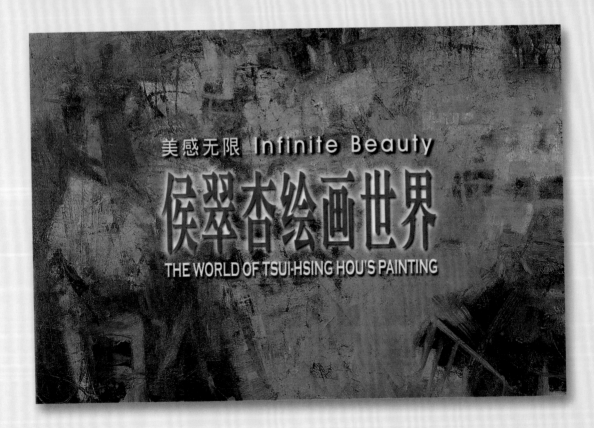

依情1994
27×45cm
侯翠杏

揮灑自如的圓，是她獨特的語言造形型。紫藍的色調曾是她生命的色調。

邀您共享一個充滿唯美、感性、超時空的藝術邀約

無限美感大展

侯翠杏個展
達利雕塑展
新現代傢俱展

侯翠杏個展

她的畫取之大地，歸畫自然，每幅都在述說一段故事、一個情節、
一種經驗、一種思緒，「她」總是唯美的⋯⋯

都會空間—浪漫的城市1994
浪漫亦是一種品味，另一種真善美的生活情趣。

父親是拆船業起家的，在童年的記憶裏，盡是港邊船影⋯⋯
鮮明的景象在千帆過盡後，再度入畫來。

乘浪－1992
90.5×116cm
侯翠杏

畫展海上杏翠侯 海渡力魅術藝

畫入致景海上把將來未，館術美海上給L地大碩豐「贈捐杏翠侯，幕揭天昨展畫

特派記者張伯順／上海廿九日電

位於南京西路黃金地段，有現代藝術殿堂之稱的上海美術館，今天因台灣女畫家侯翠杏作品進駐開展覽，讓十里洋場的上海增添了硬骨藝術的魅力。

「盛大舉行揭幕典禮」於今天（廿九日）下午為邀請畫，現場嘉賓雲集，「侯翠杏繪畫世界──美感無限」，也聲稱侯翠杏畫風格，內涵在揭幕繪畫三十餘件為基金、現場有許多上海年輕民眾參觀。大家紛紛要求受惠的貴賓，現場還有許多上海年輕民眾參觀。大家紛紛要求受惠的貴賓，氣氛溫馨，侯翠杏家族們和好友邀請上海各觀賞畫展，侯翠杏家屬出席聯誼盛會為她慶賀，今天擔任畫展剪綵嘉賓之一，他看到這位從小習畫大家都仔細欣賞侯翠杏的每張畫作，這次侯翠杏還特別表示「中央總理朱鎔基的堂姐妹也在畫中代表中早年有基礎材繪都是參展的作品，也代表了她今天對這次重要材繪畫……

侯翠杏畫展由上海美術館主辦，侯政廷文基金會贊助，這次展出侯翠杏繪畫時間甚久，大陸官方長設基金會贊助，而象徵了「企業畫家族出了」侯翠杏畫家，她在揭幕繪畫三十餘件為基金來，……

侯翠杏的藝術天地

本報記者 陳長華

侯翠杏的編織
侯翠杏的畫作「靜水深流」

「她的世界或許仍然美滿，甚至更美滿，但是人間的悲歡離合告訴她：那怕錦繡河山都還在，然而風霜雨雪卻可以破碎的。她的天地或許依然滋潤，然而風霜雨雪卻可以帶來不止苦澀而且酸辣的……」

看侯翠杏的畫和編織，教人想起藝評家畫家蔡生前為她寫的「更上一層樓」片段。

是的，侯翠杏仍然用「圓」作為藝術的基本造型；……

侯翠杏學的時候卻一心一意想畫「圓」依然在，但如顯歡喜所含，編織卻可以輕鬆的利用短暫的空閒……

1981 年，的報紙採訪報導。

侯翠杏的油畫「山中傳奇II」。

寫在侯翠杏上海展出前

■李向陽（上海美術館館長）

現旅居夏威夷的台灣畫家侯翠杏出身名門，自幼知書善畫，一九六八年，年方十八的她開始了自己的丹青生涯，她曾跟隨李石樵學素描、呂基正學水彩、顏雲連學油畫，而後涉洋赴美，先獲美國奧克拉荷馬州立大學環境藝術碩士學位，後求學奧克拉荷馬州立大學環境藝術研究所博士班。三十餘年的藝術旅程自有她舉辦的諸多畫展作她忠實的見證；

一九七二年台北凌雲畫廊個展，一九七八年美國奧克拉荷馬州立大學藝術館個展，一九七九年美國紐約 SINDEN 畫廊菁英十人展，同年台北春之藝廊個展，一九八○年台灣省立歷史博物館聯展。八○年代後，她致力於創作方向與精神的思考，作品趨於多樣。經過這一段長時間的深思與探索，她跨入了自己九○年代以來的創作高峰。十年間，她在台灣省立美術館等地舉辦了一系列個展，又參加了歷次青雲畫會前輩畫家十人展，得到台灣畫界廣泛讚譽。

熱愛藝術之餘的人在稱讚她無拘無束的抽象畫風為其成功所作的鋪墊。如此一個繪畫和漁利成名剝離，藝術的純粹性得到確立自我的空間，無疑是眾多藝術家夢寐以求的表達自我的空間，但是從另一個角度來看，優越的環境更有可能令藝術家陷入難以自拔的泥潭。

縱觀歷史，古今中外的名門富豪必當用繁星計數，然而他們的後代中能夠於藝術上卓有成績的，卻似晨星般寥落。其顯見的根源在於，理想的熱焰容易為優越家庭的安逸生活所湮滅，藝術的平庸，甚至蛻化為純粹排遣寂寞無聊的因素就顯得格外重要，對刃作用，人的因素就顯得格外重要。她此司馬遷早有「因人成事」的論點。

所謂文如其人，畫亦當如此。認識侯翠杏，我想不妨以其作品為主。從她筆如心弦撥動的「宇宙系列」，描繪中國禪哲思的「都會系列」等作品中，不僅可以感受到她灌注其中的激越與柔情，朦朧而有詩意的採和著抽象與具象的「都會系列」，更可體味她那敏銳的藝術知覺、細膩的情感及深沉的胸懷。

（侯翠杏繪畫世界四月三十日到五月二十九日在上海美術館舉行）

2001年，上海畫展的報紙採訪報導。

侯翠杏新畫室 張基義妙手打造

集畫廊、典藏室、辦公區、工作室於一身 還有即興舞台

十五坪大

【記者趙慧琳／台北報導】透過建築師張基義的巧妙設計，女畫家侯翠杏的新畫室大夢，終於實現了！

兩年前，侯翠杏在上海美術館推出大型個展時，巧遇該館達利藝術研究所合作，完成延宕已久的畫室翻修大計。近五十坪的空間，集畫廊、典藏室、辦公區和創作工作室等複合性功能於一身，巧妙融合了傳統與現代的新畫室。

張基義曾受訪多次對抽象畫的空間規畫，是他根據侯翠杏抽象繪畫的創作概念去打造。

張基義的天親身導覽「侯翠杏畫室」的空間布局，指出從業主繪畫獲得設計靈感般的四項特色設計，畫室入口處，有魔術般的現身設計。甚至，畫室展現出不同速率、連續變動的原色光，如調色盤設設機能性的活動軌道，當畫家興之所至，即興舞蹈的時候，只要輕輕按展示板，收回儲藏室，就有舞蹈教室的大面鏡子，另侯翠杏兩百號大型畫作的展示牆面，也藝術小餐車」儲藏鋼架的設計，可輕易將藏畫推出來，即興展示。

有趣的是，此畫室的浴室磁磚、交錯的嫩綠、黃綠、橘紅點綴其間，即從浴室得色彩的靈感，而該畫室活動隔牆的典藏區，巧搭的侯翠杏「天地玄黃」畫作，同國色填滿窗框。

整殼混合不同色彩。用光的變化，呼應侯翠杏抽象畫的色彩。進入畫室後，它的延伸的兩邊牆面，是畫廊的展示區，它的末端，類比「畫框」的透明玻璃窗，讓街道路樹，隨著自然界的四季變化，用不同色調展現窗框。

色特畫繪的她據根基張師築建義，能合複

侯翠杏畫室新裝修的工完修整合，呼應侯家畫劇的做定身量，色特畫繪的她據根基張師築建義，能功合複。

◎周空憲

影攝／琳慧趙者記

2003年，畫室重新裝修，由時任交大建築研究所張基義所長設計。

179

台灣文化節 夏威夷登場

將介紹台灣民俗和表演藝術 侯翠杏創作油畫以印製海報

【記者張伯順／台北報導】「第一屆台灣文化節」今、明兩天在美國夏威夷舉行，內容包括掌中戲、民俗工藝、西洋古典音樂等展演活動，琳瑯滿目。

這項由夏威夷介紹台灣同鄉會主辦的活動，是首次大規模在夏威夷介紹台灣民俗和表演藝術的盛會，連月來廣受當地人士注目；除了邀請台灣的亦宛然掌中劇團、台北長笛室內樂團前往演出，女畫家侯翠杏還為文化節畫了一幅油畫，供印製海報。

侯翠杏因醫師夫婿張克明在夏威夷工作，夫妻倆協助籌備台灣文化節，為使宣傳海報增添藝文氣息，她遷買了兩個戲偶，把台灣著名的掌中戲納入題材，加上老師顏雲連從旁給與建議，於是，主畫面雖是夏威夷海灘風光，台灣掌中戲偶栩栩如生的造形放在前端，相互呼應；如今，這幅以侯翠杏油畫印製的海報，在夏威夷四處可見。

台灣文化節表演地點在夏威夷大學音樂廳、阿拉蒙娜海灣公園、麥可伊表演廳等；除了掌中戲、長笛音樂等演出，還有傳統民俗工藝、書畫、雕刻等展覽，當地僑界也準備了台灣原住民舞蹈、舞獅、美食等遊藝活動。

女畫家侯翠杏為台灣文化節海報創作此幅油畫。

→國內知名女畫家侯翠杏為公益活動走上伸展台。
侯翠杏／提供

天價服裝秀 為哪樁？

為慈濟義演 企業家、藝術家走上伸展台

記者袁青／台北報導

最近各大服裝品牌隨著逐漸悶熱的天候，愈來愈有換季的味道了，在各大百貨公司或進口精品業者的企劃下，服裝秀一場接一場，陸續進入高潮。台上拼命的「秀」，台下看得津津有味，但是，究竟誰有那麼大的魅力，讓即將於五月四日在台北凱悅飯店舉行的一場服裝秀的入場券，索價一萬到兩萬元？

答案是一群包括王令一、吳東賢、侯博文等企業家第二代和藝術家，為了慈濟功德會籌募兒童殘障醫院的友情義演。幕後

策畫的國內知名女畫家侯翠杏是這次服裝義演的藝術家名單上，令人注目的人物之一。

從大學時代就嘗試過許多業餘服裝展示活動的畫家侯翠杏，她認為，平時對穿著一直保有獨到的風格，是一種生活美學，因此，對於許多公益性質的服裝發表相當熱中。

另一場公益演出則是由台北基督教女青年會所籌辦的服裝秀，所有義演得以將全數捐出，並由女青年會負責安排救助單位，歡迎各界熱情參與。

提供西式禮服，由蘇菲雅新娘婚紗

1996年，為慈善走秀的報紙採訪報導。

1998年，為夏威夷台灣文化節繪製海報。

↑畫家侯翠杏搖身一變為夏威夷女郎。記者趙慧琳／攝影

瞧，侯翠杏成了夏威夷女郎

在一項募款活動中，她戴著由夏威夷空運來台的花冠，婆娑起舞，有模有樣——

1998年，為崇她社慈善晚會表演夏威夷舞。

哇，有沒有搞錯，台上這位裝扮妖媚、婆娑起舞的夏威夷女郎，竟然是女畫家侯翠杏。

沒錯。日前，侯翠杏偕同眾家會員姐妹，粉墨登場，頭頂戴花冠、前胸掛花環，身穿草裙，在浪漫的夏威夷情歌旋律中，玉手、柳腰隨著緩步扭擺，夏威夷呼拉、草裙及波依賽爾舞輪番亮相，兼具熱力與抒情。

侯翠杏頭上戴的花冠，不僅由鮮花製成，還遠遠從夏威夷空運來台，放在冰箱藏存五天，派上用場時，大家都逼問侯翠杏的「桃色機密」，答案卻是如此窩心：「也沒有什麼啦」是未婚夫想表達的心意。

這頂鮮花花冠，花是夏威夷特別栽培品種的小玫瑰，侯翠杏的醫師未婚夫，專程跟到當地花店請人編製成花冠，然後一路捧著搭飛機回台灣，為了保持花朵新鮮芬芳，小心翼翼地先存放冰箱，侯翠杏表演夏威夷舞時才戴上它。

雖然鮮花冠有濃濃情意，侯翠杏卻堅持，只為公益慈善活動才會登台「作秀」，而且排練絕不馬虎，例如此次跳夏威夷舞，苦練了很長一段時間，加上從小練民族舞蹈的底子，律動感和身體柔軟度都夠，於是，十足的夏威夷舞女郎誕生了，輕歌曼舞，讓人看了一楞半拋地，差點被她「騙去」。

畫家偶爾鬧騷包一下也無妨，侯翠杏坦承極度完美，卻也堅信，這是追求藝術美感的一體兩面。登台跳夏威夷舞並非處女秀，其實，保養有方的她，還常走伸展台當服裝模特兒，總計有不下五十次的經驗，此數字和剛出道的職業模特兒都有得「拚」。更有趣的是，侯翠杏練氣功、瑜伽，致使保有苗條身材，酷愛美食的她，還練得一口好味覺，細數珍饈美饌，功力毫不含糊，從金廚獎到中華美食展，都找她當評番。

看侯翠杏的生活品味特高，她卻認為人生多付出，就等於自己收穫，美的東西要和更多人分享，共同追求美的涵養。

（張伯順）

奈米礦石融入顏料 創作'寶石'系列

侯翠杏神秘能量來不及獻給母親

【記者黃寶萍／報導】

在畫家侯翠杏的心中，母親始終就像一顆璀璨的寶石，散發著耀眼的光芒，因此，去年當母親病重，她決心將以奈米科技處理而成的礦石融入油畫顏料，完成〈寶石〉系列作品，「希望奈米科技產生的負離子，能有益於母親的健康。」只是，侯翠杏的母親還來不及欣賞畫作，便離開人世，至昨天剛好滿一個月。

侯翠杏強忍心中傷痛，依照與台北國泰世華藝術中心的約定，參加一項聯展，明天首度公開這幅〈寶石〉系列的作品《神秘能量》，也是母親來不及欣賞的畫作。「或許對讓來看畫的觀眾有益。」她說。

侯翠杏的母親侯林玉霞，著名東和鋼鐵前董事長侯政廷的妻子，多年前因輸血感染C型肝炎，後來竟轉成肝硬化、肝癌，侯翠杏不捨的說，母親晚年幾度病情惡化而住院，「病痛對年歲已高的她是無限的折磨，甚至醫生都認為藥石也已無效。」侯翠杏不死心的尋找各種「偏方」，當她得知在中東一處偏遠山區因有一種石礦，當地居民既無病痛、平均年齡又都在百歲左右，加上近年科學研究，經奈米科技處理的物質，可以釋放負離子，侯翠杏想，如能將這種礦石與油畫顏料結合，完成作品讓母親欣賞，既可獲得視覺和心靈美感，還能促進健康。經過半年反覆實驗，終於克服技術層面的問題，「完成了可能是獨一無二的奈米畫作！」

以油畫顏料描繪寶石的耀眼光芒和色澤，侯翠杏以前就曾經嘗試，但是，最新的〈寶石〉系列，卻有著不同的心情。「母親是愛美的，我能持續藝術創作，得自她的鼓勵和支持最多。」侯翠杏忍不住紅了眼眶，「母親的外在美，內在的修養，就像會發

↑神情略顯憔悴的畫家侯翠杏，運用奈米科技顏料進行〈寶石〉系列作品，有著她對母親深深的思念。
記者黃寶萍／攝影

光發熱的寶石。以前我畫寶石，主要是為了留住寶石的美，而現在，則添加了母親對我的愛和祈求母親身心健康的心意，所以，這些畫作有很多我的樂觀和光明面想法，這完全是媽媽的影響。」

侯翠杏為了證實自己的「奈米畫作」確實具有特殊的能量，甚至將作品送到中研院、新竹科學園區分析，因為她實在希望自己親手完成的作品，對母親健康有益。但也因此費了相當時間。「可惜，媽媽連看都沒看到。」侯翠杏在這次展覽中，雖然公開了這幅畫，但她絕不出售，至於其他的作品，售出所得將全數捐給慈善機構，「我想用此來紀念媽媽。」

侯翠杏的一些朋友最近曾有機緣先欣賞她的〈寶石〉系列作品，她說，很多人都能感受一股特殊的能量自畫面散發，「我自己是相信磁場和神秘能量的存在。」侯翠杏也認為，現代人需要這股自然能量的調和。「只是，我現在不太有信心，媽媽過世了，我真不知自己是不是能持續創作〈寶石〉了？」她說。

2004 年，研發成功奈米化的報紙採訪報導。

家世令人羨慕 做畫家卻受「歧視」……

侯翠杏個展 省美館推出

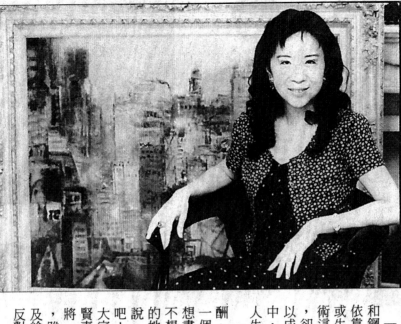

▶錯過十多年，侯翠杏用宗教式精神拚命畫。（鄧惠恩攝）

【記者李維菁台北報導】身為東和鋼鐵侯家的大女兒，侯翠杏大可依靠家世而擁有他人所稱羨的頭銜或生活。不過，侯翠杏卻選擇了藝術這條路，雖然活在優渥的環境中，卻注定要在內在情感上絞盡氣力以成就創作。侯翠杏自己則樂在其中，因為這條路辛苦歸辛苦，她的人生因此才有了光芒。

「我對外面的事情，包括人際酬、行政事務時常顯得迷糊，寧願一個人關在家中畫畫，我也一心只想畫畫。」事實上，侯翠杏最早並不想當藝術家，充滿傳統女性特質的她從小立志當賢妻良母。侯翠杏說，一方面是傳統社會價值的影響吧！在別人的期待中，總覺得這樣的大家出身的女子，一生不外乎循著賢妻良母少奶奶的路線去發展。而將一身愛美之心遺傳了給她的母親，雖然從小訓練她學習音樂、舞蹈及繪畫，也認為當藝術家太辛苦而反對。

「但是，藝術在體內，不畫出來不能平息。」寵愛她的母親見到女兒對繪畫的狂熱，也從反對成為侯

翠杏最堅強的支持者。而婚姻的波折也讓她明白成為賢妻良母的志願在現實中只能隨緣。侯翠杏說，有十多年的時間她在美國冷落了畫筆，回台定居的初期也少繪畫。一直到四、五年前重拾畫筆，過去對藝術的熱情再度爆發。「尤其是這兩年來，我是以宗教式的熱情在拚命畫。」她說：「要將我錯過的十多年時間拚回來。」

但是，選擇成為藝術家後，侯翠杏發現自己顯赫的家世在藝壇非但不是助力，反而帶來困擾。「大家總先入為主地認為企業家的女兒一定不能畫，有的人的畫也不先看就否定。」侯翠杏說：「為什麼藝術家的形象一直被塑造成那種生活貧苦挫折，需要人栽培的樣子？我反而因我的出身受歧視。」侯翠杏說，有人說她的畫過於富貴氣，也有人說她的畫過於人間煙火，難道要我矯情裝作貧寒不成？

「不過，這些年下來，我已經不在乎別人怎麼說了。我正做著自己想要做的事，這才是最重要的。」侯翠杏說：「藝術的成就未來歷史自會有所評斷，我相信我的畫將來會為我證明一切。」

侯翠杏個展自九月七日起在台中省立美術館展至十一月三日。

1996 年，的報紙採訪報導。

理想，讓侯翠杏擁抱文創產業

「以前父親需要培養企業家時，我執意要做個藝術家；誰也想不到，現在卻反過來，想要做企業了。」

畫家侯翠杏的父親是台灣鋼鐵業前輩侯政廷，身為富家千金，她一生在藝術裡尋找自我生命的實踐；不過，在即將「望六」的年紀，卻成立了一家叫做「六美」的公司，打算投入目前最熱門的文化創意產業，開業作品是把自己的藝術創作商品化應用，並開始招兵買馬，希望有志於文創產業的年輕創意、設計達人，可以加入六美，共同開創文創大業。

隨著文化創意產業的發展，愈來愈多像侯翠杏這樣的藝術或企業名人投入文創產業，對提振台灣文創產業，可望成為一大助力。去年成立的學學文創志業董事長是昔日的百貨界女強人、台玻集團的媳婦徐莉玲，已在文創產業界引起極高的曝光度及迴響。富邦家族二媳婦翁美慧領軍的富邦藝術基金會，一向是藝術及文創產業的推手，基金會罕見地擁有自己的設計團隊，透過藝術與設計的結合，為富邦集團設計每年所需的企業禮贈品。

分析企業家族或藝術名人積極推動文創產業的主因，不能否認很大一部分是基於提升民眾生活美學的「理想性」。

以侯翠杏為例，她的畫作創作至今已有20多個系列，她形容自己有點「憂國憂民」傾向，例如希望社會不要悲觀，她就創作「純真系列」；在沒有英雄的時代，她就以「武俠系列」為題創作；她的作品傳達的都是美的經驗，甚至借給台大醫院展出的「灼灼其華」畫作，還曾讓病人看了後忘掉病痛。

除了作畫外，她的家中有許多家具是她親手所做。曾經因為買不到有品味的小茶几，沒有學過木工的侯翠杏，花了四個月時間，以純手工將木質堅硬的紫檀，慢慢做成了獨一無二的精美桌子，雖然過程令她手酸腳忍，但成就感仍讓她樂於創作。

侯翠杏不諱言，因為市面上賣的東西，很多都沒有設計概念，她最後忍不住，只好自己動手來做做。她說：「我現在會發展這種產業（指

文創），就是因為目前賣的不夠美，我們的人民還是需要品味，需要提高生活水平。」

侯翠杏將以目前市場所缺、哪些是永遠都會用到的產品及如何美化既有產品等，做為開發產品的參考；喜歡蒐集各式文創玩具的她，也希望長期在藝術創意中玩樂的經驗，也可有助開發文創商品。她並積極洽談國內外通路，希望以Rubin（義大利文的Ruby，也是侯翠杏的英文名字）為品牌的創意商品，未來能行銷國內外。

長期觀察台灣文化創意產業發展的政大科管所教授李仁芳表示，不論是創意人或藝術家，一旦投入文化創意產業，就必須重視「business（商

業）」這件事，包括成本、收入、通路、管理等，每一項細節都得注意，最好投入者本身就有商業頭腦，不然也要有「左腦很強的團隊」來幫忙打理商業事務，才能有助文創產業化的成功。

（鄭秋霜）

2007 年，畫展時舉辦拼畫比賽、讓年輕人參與創作的報導。

STILLWATER (OKLA.) NEWS-PRESS—Wednesday, February 27, 1980—22

And leaves fond memories with the guests

Special Meal Marks Chinese New Year

BY MICKI VAN DEVENTER
Family Living Editor

Sometimes the best "eating out" adventures are not the kind enjoyed in restaurants. They occur in the privacy of someone's home, and in the company of friends.

In this case, new friends were Mr. and Mrs. Ta-Hsiu Liao, Stillwater residents whose lives are steeped in the culture of their native China.

We knew the evening would be spectacular when the invitation was presented. It was painted by the hostess, Tsui-Hsing, who is widely acclaimed in her native Taiwan as one of her country's most promising young contemporary artists.

The message was simple. The Liaos requested "the pleasure of your company at dinner to celebrate the Chinese New Year."

It was one of those dinner occasions that will be filed away as "memorable."

Mrs. Liao must have been preparing food for days. The courses were endless and if it's any clue that food was part of the entertainment for the evening, suffice it to say, the party of 13 began eating at 7:30. And we were not quite into dessert until well after 10 p.m.

It was quite a way to usher in the Chinese "Year of the Monkey."

The dinner began with a series of hors d'oeuvres that Mrs. Liao called "cold dishes." There were seven such items, served in a lazy susan, including Chinese sausage, a congealed chicken, fish roe, which she called mullet, barbecue

beef, a braised gluten, a chicken appetizer and a sea blubber that could have easily masqueraded as fancy shredded cabbage — until the first bite into the unusual texture.

The gluten and the fish roe were specialties from home, Mrs. Liao explained, noting her mother had shipped them to her from Taiwan, just in time for the New Year festivities.

A delicate soup followed, flavored with shrimp wrapped in a dumpling that floated like a solitary flower in the lightly seasoned broth.

Roast duck followed, and the hostess, a gentle woman who hails from a wealthy family, apologized that it was not the Cantonese style she wanted. Instead, she had it flown in from San Francisco. The novices around the table assured her the succulent choice was perfect.

Snow peas were served next, their vibrant green color softened with the off white of an oyster paste and tender scallops.

By now, Mrs. Liao and her husband, a professor of biochemistry at Oklahoma State University, were beginning to bask in the profuse complements of their guests.

"You like?" they asked hesitantly at one point in the elegant meal.

There was no doubt, just a few courses after the meal had begun, the guests were feeling quite smug about being among the select group chosen to share such a festive occasion.

And then came the pork balls, laced in a basketweave fashion with an egg dumpling, made without any flour. The pork is important at the

Chinese New Year, Liao explained, because legend says those who eat it will bring good luck.

Sauteed crabs ladled in bean curd followed and the guests were beginning to have that contented look that comes with a dinner that is satisfying and company that is enjoyable.

And just at the moment that most of the guests were thinking the courses were probably drawing to a close, the Liaos brought out the main attraction of the evening.

It was a "modern" fire pot — an electric skillet that was having to take star billing that night because the couple's traditional charcoal-fed fire pot was acting truculent.

A broth filled the skillet, and the lacy, light green leaves of Chinese cabbage had been placed in the broth, to add both interest and seasoning as the broth simmered.

And into that fire pot, the eager guests dipped strips of thinly sliced beef, fresh fat mushrooms, squid and fresh shrimp, all of which were dipped into individual bowls of sauce seasoned with soy, garlic, onions and a chutney-like condiment.

When the guests were beginning to get the feel of working their chopsticks (and an occasional fork for those less coordinated) the Liaos brought out the cakes of bean curd, which were also dipped into the broth and then carried gingerly via the chopsticks to the awaiting bowls of sauce.

By now, the guests were beginning to feel so contented and relaxed.

And still the courses came.

Shrimp was served with bamboo shoots and mushrooms.

Three kinds of eggs, including one called "the thousand year egg" because it has been pickled for weeks in a strong solution, were served in omelette fashion.

And then came the finale of the meal, before dessert. It was trout, baked in white wine and seasoned with strips of ginger.

That dish was important, too, the Liaos reminded, legend dictates a whole fish must be served on New Year's. And those who eat even a small part of it are promised prosperity throughout the new year.

Then came dessert. For one of the guests, who had been reared in China with his missionary parents, the dessert was like a homecoming.

Tiny glazed round cakes, made from a rice flour, held a jam-like surprise in the center. "I haven't had these in 35 years," the guest said excitedly. And you could tell he savored each one of the delicacies.

A rice cake accompanied the rich offerings, along with a pudding that had an unusual consistency between peanut butter and taffy.

Even the two kinds of teas and the after-dinner liquer that were offered to bring the evening to a close were distinctive.

Four hours later, as the guests bid their gracious hosts a very warm thank you, the Chinese phrase, "Gung Hoy Fet Toy," would mean more than "happy new year."

It would mean a pleasurable dining experience, the memories of superbly-prepared food, and the generous hospitality of friends.

Mrs. Ta-Hsiu Liao

美國奧克拉荷馬州地方報紙報導我的中國菜烹飪手藝。

在巴黎。邂逅
落入凡間的天使

文＝侯翠杏

▶在千禧年的巴黎，我
遇見天使……（侯翠
杏繪）

世紀末，「天使」突然大張旗鼓地流行了起來，彷彿在這樣的年代，所有的人都在尋求某種心靈上的依託。達文西畫中胖嘟嘟的淘氣天使一再地被重覆轉印，他們是經典的天使形象；日劇中那個不斷以翅膀為創作主題的女孩，她的純真為一個童年時心靈受傷的攝影師找到安頓生命的力量。天使、上帝和我們凡人之間的使者，到底是什麼？

7月初我到巴黎，因著抵達的時間早，旅館還不到check-in的時間，又離晚上紅磨坊的表演還早，所以就想去附近街上晃晃。原只想到拉法耶百貨公司逛逛就想回飯店休息，去時循著飯店服務人員簡略的指示，倒也勉強找著了路。出了拉法耶，初夏時分的巴黎午后，猶帶著春日未褪的涼意，街上又充滿著國慶的熱鬧氣氛，在回程的路上，東看看、西晃晃，不知不覺地迷了路。

我心焦地一邊查著地圖、一邊找路，還不斷地嘗試用我生澀的法文夾雜著英文向行人問路。一路從拉法耶走到歌劇院，到羅浮宮，到夏特雷廣場，在巴黎市區已然逛了一大區，我拖著被高跟鞋折磨地幾近麻痺的雙腳，不知今日下榻的旅館究竟在何處？天色漸漸地昏黃，路上充滿了下班的人潮、車潮，離預定紅磨坊的表演時間已所餘不多，我無助地望著街上輛輛客滿的計程車，此時，我看見了她……

她20歲左右，內著紫衫、深藍色長褲，外罩件灰色風衣，是個十分秀麗的金髮女孩，正站在街邊和朋友聊天。我抱著最後一絲希望向她問路，絕望地得知旅館竟在城市的另外一端，再快的腳程也要走上1個小時，向旅館原預定往紅磨坊表演的車子時間只剩不到1個小時，我心慌亂了起來。或許是感受到我的焦慮，她先是借了朋友的行動電話與旅館聯絡請預定的車子等一下，再請朋友騎摩托車到附近繞看看是否可以攔到計程車回旅館，還一面不斷安慰心焦的我。折騰了將近1個小時之後，終於攔到一輛9人座旅行車願意幫忙，她努力地向駕駛先生說明我的緊急，並不斷地請其務必幫忙。匆忙上車之後，駕駛先生或許也受到她的熱心感動，不僅快馬加鞭地趕路，一度甚至駛進了公車專用道，終於在千鈞一髮之際，趕回了旅館。當我坐在紅磨坊的時候，想起竟然忘了問她的聯絡方式，匆忙之際也未道謝，那一句「謝謝」至今尚未能出口……

天使，原來是在你無所依從之時，讓你心安的人。

在千禧年的巴黎，我遇見天使……　　　ＡＣ

2000年，為雜誌社撰文並繪插畫。

附錄

雨後的彩虹

◎**楊英風**（藝術家）

一

　　揮灑自如的圓是她獨特的語言造型。紫藍的色調是屬於她生命的色調。

　　圓與紫藍的組合，塑造了她作品的風格，也振撼了與觀的共鳴者。大膽坦率，毫不做作，有時只是簡練幾筆，頃刻已透露了她內心起伏的狀況……這個坦率與真誠是藝術的寶藏。

二

　　初次和她相識，她還是一位美麗的少女。聰明秀逸，皮膚白晰；美得很有個性，很有氣質。幾年後，當她已變成兩個孩子的媽媽時，她的美依舊，她的氣質依舊。不同的是：成長的蛻變已令她閱歷更豐，思維更成熟。當然，她的畫藝也再上一層樓。

三

　　轉變之大，只緣她是一位感情很豐富，感覺很敏銳的人，因此她所受的沖擊比別人大，她的結果也比別人豐收。華岡畢業後，她到美國留學。多年旅居異鄉，她不停地作畫，畫畫使她得到宣洩，畫的力量使她生命有存在感。更重要的：作畫是她思維的煉爐，感情的忠實紀錄。這非常符合她的個性，也最能表達她繪畫的美。因為她覺得環境的際遇及經驗的增長，常能激刺思維的收縮，所以作畫的態度，她強調描述自己的思想，精神上沖擊的感應，或大自然美的感受；而不一定要固守外型美的描寫。

　　我們顯然可以從她的作品得到驗證。深刻有層次的內容裏面，我們能夠窺見她感情的起伏、轉變；乃至思維的冶煉，心靈的感受。或者可以説：她的畫，每張都在述説一段故事、一個情節、一種經驗、一種情緒……還有點非其中的希望、理想……

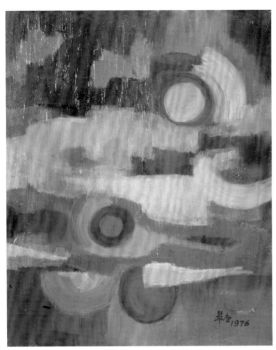

〈慕夢湖之月〉，1976，壓克力畫，50.8×40.6cm。　　〈紫色的迴轉〉，1972，油畫，91.4×73.6cm。

四

　　圓的造型和紫藍色調的組合，造成她作品最大特色。早期作品，她喜歡用水份較多的方法，渲染出大塊的圓，而表現出一種屬於少女的抒情趣味，無限的詩意，純樸的情感，並滲著些許善感多愁的情懷。

　　旅居紐約一年後，她的作品漸由詩意的空靈轉為音樂韻律、節奏美感的表現。一九七七年元旦，她突然痛失小弟，加上客居異鄉的掙扎，她轉而研讀佛學、禪理，借以克服心靈中起伏的悲痛、激昂，於是作品內融合了際遇的影響。這期間，她也重新對天地間的玄奧關照洞察。因之再度喜歡大自然的廣袤無際，變化多端的壯美；借著繪畫，她得到了精神上的平和與安穩，視覺上的柔美，並開啟宇宙自然的妙奧。

五

　　最初她所以選擇圓作為她畫上的主題，是因為她認為圓能讓她的情緒盡情地流露表達，幾經嘗試後，圓便成了她個人最喜歡的獨特語言造型。

　　同樣是圓，而在意義上早期的圓已不同於後日的圓。因為過去現在，圓固然將

她的內涵、氣質和摯真的情感，毫不保留地、酣暢淋漓地裸露於每張畫中。但圓的自身生命，卻因她的賦予而隨著歲月，一層一層加深義蘊，到後來便成了一種絕對的象徵。它是宇宙間虛虛實實的總表相。剎那可能是虛的夢幻泡影，剎那也可能是自如自在，最高最圓滿的境域。是實是虛，非虛非實，那就在個人的造化。

每個人都會畫圓，但我所見的圓之中，她的圓最具獨到境界。

清朗、坦率、和平……彷如雨後的彩虹。

六

她說：她愛藍色，因為它是大自然原色之一，晴空萬里尤令她感動無比。愛紫色，因為紫色使她感到穩重成熟。

的確，我們總有許多主觀客觀的因素，叫我們熱愛某種色調。她之所以偏好紫藍色調，除了個人的理由外，有些因緣是她不自知的。

她的確是位紫色的女人。無論身份、氣質、際遇，與她最相襯的色調，還是紫色紫藍色。因為她有與生俱來的，屬於紫色的富貴與深沉；也有過紫藍色的憂鬱。

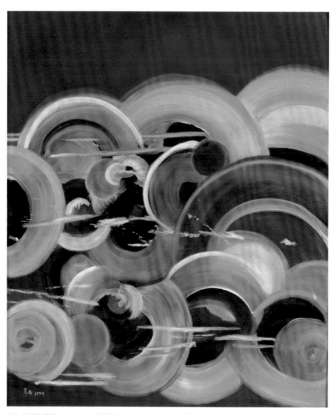

〈大自然系列──747 夜翔〉，1979，壓克力畫，72.6×61cm。

而紫色系統的顏料，確實最適用於她。這是一種很難使用的色調，除非有意，否則處理不當，容易造成低賤、黝暗、悲觀、絕望的景象。真正屬於紫色的人，顏料不再是顏料，它會傳遞作者深邃的思維感受，且讓人聞得一股高貴的氣息。

她來自一個富裕的家庭。富貴的生活早已涵蘊她高貴的氣質。自小她的生活環境優渥幸福，父母極其疼愛。她眼中所見事物如是那麼美好，於是天真無邪的她也就更加善良純潔了。往後的成長，她和別人

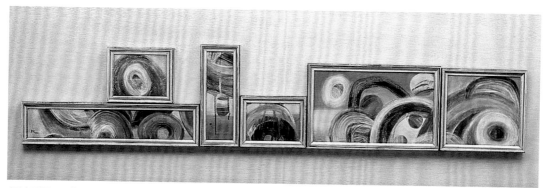

〈天空系列──萬里晴空〉，1982，壓克力畫，153.5×30cm×6幅組合。

一樣，曾路過荊棘；但她絕少懷疑，絕少仇恨，總是以善良的心接受痛苦，以善良的心面對困難。苦澀之中，高貴的氣質易發清香。

那時她在異鄉掙扎，與弟千古別離；心緒直是非常紛亂，她亟須穩定成熟。自然而然，紫色適時令她得到穩定感、平靜感。同時紫色紫藍的深沉也最能讓她表達對於生死、悲歡離合掙扎之後，超越的人生觀。

畫境反映一個人的思想程度，經驗的深淺。對她來說，她的畫另一個特色無寧是人格的全部反應。因為她還是一位孝順、慷慨、慈善、懂得照顧朋友的人，所以畫面上除了深沉之外，亦滿布開朗、美麗、純潔、真誠的氣象。不但以內容氣氛取勝，更以這些高貴氣象感動他人。

深沉中、痛苦中，穩約透露了華貴的氣氛及富貴人家的氣度，使人感受人世的喜悅快樂；而喜悅之中亦隱藏她最深刻的玄秘的一面。

可以說，紫色紫藍色一入她的手中，再也不只是顏料的美，讓人透見的還有：她與紫藍色交結後的氣質美、生命感。

七

歷史上成功的藝術家，他們成功的共同條件即是：執著真切的感情，美善的心懷而忠實於自己的藝術工作。也就是說偉大的作品來自真善美的結合。因此，我們無論從事雕刻或繪畫也一定要隨時涵養一個真善美的崇高心境。

侯翠杏的畫是這種類型之一，每張都有相貫的氣質與性格而富真善美的內涵。這是她的風格，不假外力，而得之於涵養、內鑠的。（1979年，台北春之藝廊個展。《侯翠杏作品選集》）

心象的探索

◎石守謙（歷史學者，中央研究院院士）

　　侯翠杏對藝術創作有著超乎常人的執著。這種執著讓她能夠從她的生活糾葛中脫出，不計外界的質疑眼光，以及各種無可預料的毀譽，始終充滿喜悅與自信地追求她理想中的藝術境界。對她來說，藝術意謂著一種絕對而單純的美。而對美的追求，無疑地是人類最寶貴的天賦。不論是作為創作者也好，欣賞者也好，一個人如果能實質地參與這個追求的工作之中，那豈能不感到特別地慶幸？

　　站在這一個基本點上來觀看周遭的世界，不論是一草一木，山川城市，甚或

〈情感系列──迎向光明〉，2002，油畫，41×32cm。

天地宇宙，侯翠杏總體會到含孕其中的美所給予她的感動，或來自於光線、色彩，或來自於形象、氣氛，皆為無上的美好，而令人珍惜，不禁為之讚嘆，而如何將之呈現在她的畫布之上，便成為她似乎命定的任務。對於這以外的世間暴戾、失序與一切的不滿，她並非一無所知，但她卻不願以之為其藝術的處理對象，刻意地將之排除在外，來維持她心中的藝術淨土。她的畫，因此也可以說是這個抉擇的結果。

可是，這種美的感動又如何轉化為畫面上的形象

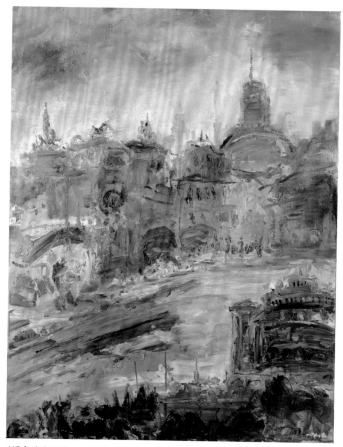

〈都會時空系列──羅馬一隅〉，2003，油畫，116.5×91cm。

呢？外界的物象對任何創作者而言皆為實存之物，其存在不容忽視：但是當思及此與創作之關係時，創作者基本上皆不相信直接的傳摹可以產生足夠的效力，來圓滿地遂行其創作之任務。不論其個人風格如何，在那轉化的過程中，心象的出現都是一個具關鍵性的中繼點。它的形成一方面來自於外在物象，但又與之有所不同，而加入了創作者的主動詮釋；另一方面，它的形成又是創作圖象的源頭，關係到作品形式的表現方向。在這創作的兩段過程之中，前者要求一種知性與感性交織的抽象詮釋能力的作用，而後者相較之下則牽涉到一種較為形式化的創作語言的經營與調理。創作者在其下筆之前，不可免地都得歷經心象的前後兩段過程，只不過因為各人創作性質及目標的差異，偏重的程度亦隨之有所區別。由此角度觀之，侯翠杏的繪畫創作在心象的詮釋成形上，用心較多，因此亦自然地成為其藝術的重點，觀者由此切入，或也較能分享其藝術追求之所感所得。

侯翠杏的作品雖亦間有風景與靜物之作，但那其實只佔著甚小的比例，而且就其畫家之意義而言，泰半為形式語言之磨練，可謂並非她的創作核心。相較之下，侯翠杏的那些具有較高抽象性的作品，在質與量上來說，方才是她工作表現的重點。在這種作品中，有些係來自實際景物的感發，例如她遊過的舊金山或布拉格，都曾在她的創作中扮演著觸媒的角色；另有一些則屬於「無真實根據」的「想像體」，有時是如「情愛」的那種充滿女性情愫的感觸，有時是如「韻律」的那種稍帶浪漫的隨處體悟。但是，無論是其中的那一種，它們的重點都在於脫去可分辨外在形象的束縛，而去追求一種自由度較高的「心象」。在此種心象之中，完全沒有任何自然形象的模仿再現，有的只是筆觸與色彩，以及其所提示的聯想的可能性。如此一來，城市的風光便被轉化成光影躍動、明滅的色彩心象，而對人間情愛的體悟，也被轉化成似乎仍在交溶、相互滲透的色塊與線條的靈動組合。

　　在追求心象的歷程中，侯翠杏的作品多年來也有著相當程度的進展。自一九七〇年代以來，她即集中心力於有關「圓」的形象內涵的探討。對她而言，人世的千變萬化無時無刻皆在啟示著一個可以以「圓」為象徵的終極理想之存在，而對其中無盡藏意義之探索，一方面呼應著生命的實相，另一方面也是呈現藝術創作意義之得以存在的不二法門。她在作品上因此也將夜空所見，音樂所聞等等情境中所得之體悟，轉化成以圓形圖象為主的心象。這些圓形物，或有清晰的幾何造型，自背景中突顯而出，或幾無定相地，消溶在色彩的流動之中，但都具有極多的色彩變化，似乎要述說其中無法言傳的豐富內容。

　　近年來她在心象的探索中則逐漸加強了對空間與律動的詮釋。她的技巧在此時也發揮了配合的作用，讓她能更有自信地向其目標前進。鮮艷的色彩、豐富而平和的境界，這些仍然是侯翠杏心象轉移至畫布後可見的主角；但是，近來則又添上了一種幽幽的深邃感。她的畫本來即特重色彩及筆觸的層次感，此時這些技法似乎更具目的性地，透過掩蓋與穿視的互動作用，暗示著心象之中的層層空間。這可以視為她對無盡藏境界的另一番詮釋。除了深邃感之外，她的近期作品中對於心象的律動性也有更進一步的表達。以往較為寧靜的物象，現在則被溶入到較具動態的背景之中：色塊明暗對比之程度也被加強，又輔以位置的錯落、線條的機動穿插，這種心象的組織，清楚地透露出一種對如音樂般的律動性的要求。

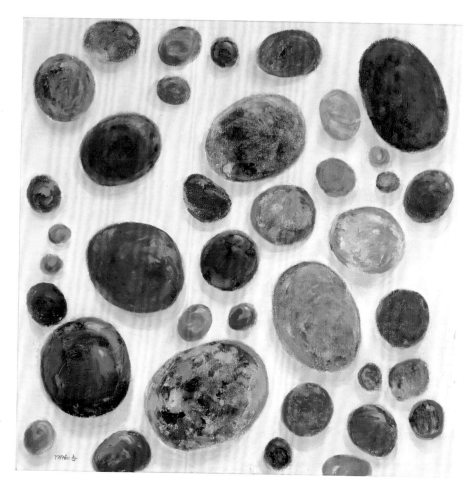

〈寶石系列——
喜氣 I〉，
2005，油畫，
66×66cm。

　　一旦碰觸到空間與律動的課題，侯翠杏似乎立即為其魅力所吸引，忘我地投身
其中。二〇〇一年才剛開始不久，卻已有超過十件的作品；這個數量正是如此沉迷
與亢奮探索的直接記錄。不論是由荷舞的感發，或者彤雲的啟示，原來的空間層次
與形象律動，卻在畫面中央疊上一區神秘的單色。時而幽靜深邃，時而激昂躍動，
這個新的中央區塊為原有的心象創造了另一個難度的變幻空間。

　　空間與律動感變幻表現的增強，同時意謂著侯翠杏在對心象探索的新方向。這
個成果一方面是她過去對藝術探索的自然結局，另一方面則是又一階段新探索的開
端起點。對美的無盡藏的體認，只有透過如此一波波地心象的探索努力，其意義方
得彰顯。侯翠杏的創作之所以令人特有所感與肯定，其根本亦即在此。（1996年，台
中台灣省立美術館個展。《侯翠杏個展》／ 2001年，上海美術館「美感無限——侯翠杏繪畫世界」個展。《美感無
限——侯翠杏繪畫世界》）

望穿高處不勝寒　卻把絢爛歸平淡

談侯翠杏的藝術世界

◎王哲雄（美術史學者，評論家）

　　小時候曾經立志當一位賢妻良母的侯翠杏，是出生在一個不愁衣食的美好家庭。以她的條件和她的家境，要實現她的志願，真可謂不費吹灰之力；倒是這種與世無爭，自甘平淡，只想長大當個家庭主婦的「宏願」嚇呆了她的老師，也震懾了她的雙親。論侯翠杏的才華，要當個什麼家而又有一番作為，相信不是很難，更不用說她只是想當個賢妻良母，做個平凡的家庭主婦；然而，命運常常是與自己的心願相違，在一段絢爛的日子過後，在一段不順遂的婚姻折騰之後，侯翠杏終於擺開一切，全心投入她小時候就很明顯表現出特殊資賦的藝術創作。侯翠杏如獲新生地說：「我現在決定要當個專業畫家，在創作的天地裏，尋找心靈的平靜與生命的尊嚴，也培養自己以悲憫之心來看待生活中的種種挫折，而以平常心來面對生命中的萬般無常。」的確，侯翠杏在她慶幸著下半輩能專心創作之餘，難免有點感慨，因為在別人的眼光裏，她是一位被百般呵護的千金小姐，不知人生辛酸為何物；其實，侯翠杏在美國生活那段時間，並不如外人所想像的愜意，據她說，她真的過著「為人所不能為，忍人所不能忍」的生活。侯翠杏更進一步的解釋著：「很多人以為：藝術家唯有在飽受精神及生活磨難下，方能淬鍊出不朽的作品，或是只有生長在農村的本土畫家，才能創作出富有鄉土情懷的作品。其實，藝術的創作，從靈感的搜尋、情緒的醞釀……到具體作品的呈現，本身即是交雜甜蜜與苦澀的歷程；徘徊在理性與感性之間，在現實與夢想間掙扎，從感官到感覺，從具象到抽象，藝術創作是藝術家心靈語言的表達形式。一個真正的藝術家，必也具備對大自然形象、線條、色彩等事物的高度敏感及豐富的想像力，那絕對是超越城鄉、地域、文化、時空等距離的」。

　　侯翠杏正式開始創作是在她十八歲的時候（1968），影響她最深的是顏雲連先生；這位七十二歲高齡的台灣先輩畫家，步履壯健如年青小伙子，今年九月還在玄門藝術中心展出他的新作，獲得相當高的評價。顏雲連先生一向不收學生，只有侯翠杏

例外；實際上顏雲連先生與侯家有世交，但是當這位剛出道的侯小姐經多次懇求而應允破例指導之時，顏雲連先生尚不知是好友侯政廷先生的千金。顏雲連先生對材料與表現技法的精深研究，自然對侯小姐爾後的創作經驗有相當大的幫助，在侯翠杏幾幅比較寫實的風景畫裏，隱約可以看到乃師之風。這次展出的作品大概可以分為「海的樂章」系列、「都會時空」系列、「港口」系列、「大樹」系列、「花」系列，以及一些比較獨立的寫生作品。每一個系列都混合著不同形式的表現，有具象也有抽象。

「海的樂章」系列有寫實的海景如「海的樂章——如歌行板」，只聽到一陣陣浪濤拍岸的聲響，海闊天空，氣勢非凡；尚有「海的樂章——交響詩」，是以寫實的手法表現水流竄的抽象紋路，像沸騰的能量，如急奔的雲氣。

「都會時空」系列，則以抽象結構或象徵符號的表現方式居多；這些作品都是侯翠杏在遊歷世界各大城市之後的印象，正如她所說的「從見山是山到見山不是山」的形式蛻變，是全憑個人的抽象感覺。例如「都會時空——有地鐵的城市」和「都會時空——浪漫的城市」，基本上是同一族群的作品，不僅色彩的調子相近，就是方形結構的圖式也是非常相似；藍綠色是主調，它導引著我們的想像力進入科幻般的靈境。至於「都會時空——巴黎」、「都會時空——紐約」、「都會時空——東京」三個世界大都會，侯翠杏卻以不同的色調和圖式，個別地詮釋它們不同的感覺。

「港口」的系列緣起於她童年的回憶，侯翠杏的父親是以拆船業起家的，因而從小就與港邊的船隻有了特別的感情；無論是「光的嬉遊」、「遠方的船」、「乘浪」、「漁歌」或是「窗外」，都是三角形或略帶弧度的三角形之船帆所組成的半抽象畫面。以立體主義「面的組合」和未來主義「動感的強調」，侯翠杏孜孜不倦地藉帆影的聚散、色彩的變幻來編織她童年的記憶，同時也表示她對於父親的懷思與追念，雖然她的父親已過世多年，侯翠杏還是經常想起這位寵愛和栽培過她的慈父。

談到「大樹」的系列，有著夢幻般的色彩，有著詩情畫意的故事性；雖然五彩繽紛，卻帶著幾分淒涼。例如「庇蔭」，大大的一顆老樹，佈滿了絢爛耀眼的樹葉？果實？榮耀？夢想？不，這些都無關緊要，因為到頭來，這些都是人生歷程中一晃即逝的幻覺，最後都要「化歸泥土」，上帝給我們多少我們就得知足而珍惜。侯翠杏這兩年來能有遇大浪而面不改色的平靜，看來繪畫讓她悟出了大道理，正如從事藝

文記者多年而識斷俐落文筆流暢的陳長華女士所言：「她（侯翠杏）信畫，畫是她的『宗教』，作畫好像在修行，好像在養身。以前，她在乎別人的惡意中傷、在乎別人的詆毀，現在一切都無所謂了」。是的，這種「望穿高處不勝寒，卻把絢爛歸平淡」的大澈大悟，也正是她能放手一搏，全神投入到繪畫的原因。這系列的其他作品像「惜緣」、「依情」，都隱含著此種「勸世」之語。

女孩子愛花，花也是女性美的象徵，侯翠杏喜歡以花做主題是很自然的。她所畫的花，很少以瓶中的插花來表現，只有早先的一幅「盛裝的心情」是以她媽媽親手插下的迎春瓶花為題材而畫下的。侯翠杏與她的老師顏雲連先生一樣，他們希望看到的花是長在應該長的自然環境裏，他們不是把花當作賞心悅目、討人喜歡的「靜物」，他們把花看成與其他生物一樣是有「生命」的，所以寧願把花畫成生長在花圃，生長在原野，自由自在地迎風遭露，接陽受雨。這種環保觀念可以在她所畫的「花系列——灼灼其華」作品清楚地看出，這件近乎「仙境」的郊野花圃，處處飄散著清新的空氣和迷人的花香；這些多彩又多姿的花多麼地幸福，她們可以有尊嚴地綻放在她們應該綻放的地方，盡情地齊相競艷，誰也不吃誰的「醋」，這是和樂的世界，這是無爭的寰宇，還有什麼可以苛求？

至於其他比較傾向象徵符號或圖象形式所組構的作品，猛然一看好似顯微鏡下的細胞分裂圖，或者是原生質的組織圖；充滿繽紛而奧密色彩的圓形造型，飽含精粹的生命活力，有時密集，有時擴散，那無形的奇妙能量，好像有一股一觸即發的張力。這種不可名狀的「無形象」（nonfigurative）藝術，侯翠杏她找到了她最精簡的表達語彙，例如「早春的期待」、「究竟」、「繽紛」和「夢中夢‧蓮中蓮」都是「形意」皆準的佳構。

侯翠杏年事尚輕，有如此的成果是值得鼓勵的，相信她在「不為五斗米折腰」的全然自主環境下，能不必顧慮商業取向的誘因，專心一志去精煉她的思想體系，去琢磨她的表現技法，我們期待她更多的作品接踵推出。（1994年，台北新光三越文化館「無限美感」個展。《侯翠杏畫集》）

形象／圖象／抽象

侯翠杏繪畫世界的閱讀

◎陳朝興（藝術評論／美國UCLA大學建築博士）

西元一九〇八年，德國的沃林格（Wilhelm Worringer, 1881-1965）發表了扭轉西方藝術觀的博士論文《抽象與情感投射》（*Abstraction and Empathy : a contribution to the psychology of style*），觸動了抽象藝術的發展和抽象美學理論的建立。就如黑格爾所說的：「美是感性和理性的統一」；它一方面是作品中介主題結構的理性經營，一方面又是作品語言功能的敘事性張力的豐富和密度；繪畫，可以形象作為工具，但不是目的；繪畫是一種浪漫的語言，但必須具備文法。形式的中介品質和敘事性功能的連結，正是情感投射和內在抽象美感衝動的基本法則。

侯翠杏的繪畫作品，用不著去歸類於抽象、具象、或某某主義的框架，她游走於山林、海洋、都會環境、花叢、和自我冥想的景象中，通過外在事物的中介，表達了她生命過程中的認知和情感投射，並且更引發了更內在世界的轉介圖象和符號的生產。她的作品，可以稱之為「藝術作品」（Art Work），亦可以作為「藝術本體」Art Object）的論述。

侯教授的繪畫中介，包括了都會現象、山林風景、海洋、花叢，也包括了符號性

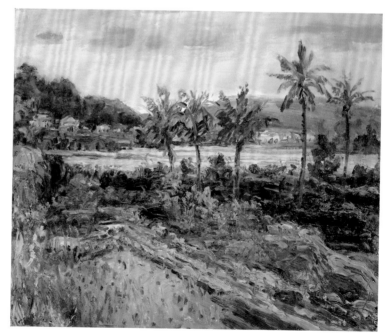

〈峇里風情〉，1993，油畫，61×72.5cm。

的「圓系列圖象」等；這些中介物象的生產，有來自生活成長中的記憶和投射，也有來自內省沉澱后的「舍利子」。每一類作品，可以從具象到純抽象、或相間混合；可以從記憶、對話到敘事（Natta' dves）。具象可以經營聲景（如作品海之樂章系列-「乘浪」（1992）、「如歌行板」（1992）、動量（如作品——「峇里詩情」（1993）：抽象可以如都會系列的冷靜和對話；圓的幾何圖式，間夾於虛實之間、頃刻間頓入夢幻泡影、時而又自在自如。這是侯翠杏運用形象轉化和抽象機制的手法，卻也是她生命現象所對話的精神符號和象徵。康丁斯基（Wassily Kandinsky, 1866-1944）說：「藝術家首在表達，然而重要的課題不在形象的支配，而在使形象和內容契合的企圖。」

美好的家庭，涵蘊著侯翠杏畫作中的高雅氣圍（Atmosphere），然而在生命的底層中，她渴望著更深層的「使豐富」（En-rich）慾望；即使是物質性的不虞匱乏，卻無法滿足她對生命本質探索的浪漫；天真和執著。造就著畫作中的「自我陳述」（Automatism）。

兒時和父親的生活記憶，記述著「港口系列——漁歌」（1992）、「光的嬉遊」（1989）、「乘浪」（1992）、「湖聲」（1993）等系列作品；這期間，海的浪漫和幻影，夾間於圓形的泡影和隱約可聽聞的浪聲濤濤之中，是一種美麗與哀愁，是一種可及和未知的期盼。這些畫作，雖可見具象陳述，卻又見其在構圖中經理的精鍊；透過幾何面的分割和重組，所謂「圖式化」（Stylization）和「變形」（Distortion）的處理，

把自然形象轉化為抽象化的過程，和布朗庫西（Constantin Brancusi, 1876-1957）的「沉睡的謬司」（1910），或亨利摩爾（Henry Moore, 1898-）的「裸婦」、「母子」等作品的觀念是相似的。這樣的運轉方式，在其花叢、都會現象、山林風景等系列作品中，是一貫而連續的。

侯翠杏自己最喜歡的作品之一「驀然回首」（1994），陳述著花叢瑰麗的氣圍，卻又透過色彩（黃V.S藍）、形象（花V.S字空）和線條（具象和混沌）的中介，去構成內在的感覺和感情；這樣省察和表達，是東方的、抒情的、是「直觀的象徵」、「連想的象徵」。有些許的「奧費主義」（Orphism），卻是自在、自如的「侯翠杏」風格。

「花叢」系列的經營，明顯地受到侯翠杏恩師顏雲連的影響，所不同的是，侯教授的畫作跨在抽象與具象之間，寫實又敘事的風格，是為了服務其自在心靈與自然共鳴的明顯企圖中。顏雲連的「玫瑰」或「向日葵」（1994）是美麗和安定的，侯翠杏

的「情韻」(1992)、「灼灼其華」(1993)、「浮生」(1993)等，卻是高雅而脫俗、女性而抒情的。

「都會時空」系列畫作，說明了侯翠杏的另一種心情和自主性，這些明顯不同於「花叢」、「樹華」等系列之作品，摒棄了美麗與哀愁，卻十分自信地記述著都會、城市的諸般外顯和內蓄本質；「宇宙時空」(1994)採用了康丁斯基式的畫面分割，卻又內裡舖陳著侯教授慣用的「圓」之間的對照；「都會時空──紐約」(1994)反映著對外在世界的認知、和內在世界牢固永恆的幾何圖象，藉以寄託其現代生活的敘事，和「抽象的美感衝動」。「都會時空──浪漫城市」(1994)豐富地閱讀城市中的諸般悸動和都市人的心理圖象；「都會時空──有地鐵的城市」(1994)則是通過內在省察的認知，重構都市的複雜與矛盾。

「淡水燈影」(1994)和「峇里詩情」(1993)是山林風景系列中的佳作，畫作中，隱約的風景具象，被埋伏在粗曠的筆觸和幾何圖式中，侯翠杏慣用的圓形符號，結構了文法上的運動和張力，也通過色彩、符號、和筆觸，建構了一種更深沉、內省的「空間情狀」(Atmosphere of Spatiality)，其所凝鍊的精神氣圍，是相應於她對空間場景的記憶和對話。

「圓形圖式」系列，是侯翠杏最特殊的語言形式（或「語言符號」）；一顆顆晶瑩剔透，如寶石、如舍利子、如花苞、如幻影、如穹宇般地出現在作品中，它往來於山水叢林、穿梭於心靈與現象、連繫記憶與期望之間；這個符號，如影隨形地，成為創作者的自我象徵，潛入作品中，形成一種情狀的對話和圖式的標記；它既可以成為構成的基調，又可成為具象和抽象之間轉化的憑藉和連繫。這些畫作中，有著內在的冥思和探索，如「時空之旅」(1993)、「究竟」(1992)、「無痕」(1993)；有天真和期待的「繽紛」(1991)、「圓之邂逅」(1992)；有描述空間氣圍的「淡水河畔」(1991)、「霜林雪岫」(1992)；有連結境域的「夢中夢‧蓮中蓮」(1994)、「池畔的聯想」(1994)、「早春的期待」(1994)等。

侯翠杏的繪畫世界，是美麗的、浪漫的、抒情的，是富貴家庭成長的生活氣圍，然而畫作的敘事性能力卻是深刻的、豐富的。她的感情敏銳、思維澎湃，但是作品結構卻又嚴謹而具文法。語言的中介張力，和敘事性功能的連結和轉換，造就了侯翠杏作品的光彩、豐富和深度。(1994年，台北新光三越文化館「無限美感」個展。《侯翠杏畫集》)

感覺之母・性靈之子
侯翠杏的彩色詩境

◎石瑞仁（藝評家・獨立策展人）

　　侯翠杏的個展，預定展出的是，從她近十餘年來所完成的數百件畫作中，精選出來的八十餘幅代表作。雖說，她已有三十餘年的畫齡，展覽經驗也相當的豐富，但是她的緊張和興奮之情仍然不言而溢，作品的選擇煞費周章和極度慎重，也是可想而知的。

　　此次展出，允言是一個小型回顧展，內容包括了侯翠杏首度公開的一批新作，和曾經在台灣省立美術館、嘉義市立文化中心、台北新光三越文化館、台灣大學藝文中心等地展出，並屢獲好評的多幅舊作。它們涵括了侯翠杏歷年創作的幾個主要系列，具體鋪現了她在繪畫語言上所做的多重探索。透過此展，我們也不難體會出，貫串在其豐富的繪畫風貌底下，長存在她的藝術實踐之中，始終不變的基本原則是：對於善美價值的歌頌、對於真摯情感的揭揚，和對於藝術質地的一貫堅持。

　　侯翠杏的畫，反映了她的生活思維、美學信仰和藝術觀點。生活面，她可說是幸福美滿的，但她寧願接受美神的考驗，矢意用藝術向生命挑戰。對此，她曾自剖——優裕的家庭背景，讓她不用掛心世俗的物質生活，但是也使她更加體認到精神貧窮、性靈空乏的可怕。對她而言，從事藝術創作，絕不是為了附庸風雅，而是一種耕耘內心，豐實性靈的宗教性探求。從其歷年的畫作中，我們大體可以看出，她的美學信仰，表彰的是至美、和諧而啟人瞑想的純真境界。同樣地，我們也可以簡理出她的藝術觀點，那就是：一張畫，要言之有物，就必須從從感性的悸動出發；要言之成理，就必須從每次的創作經驗中自我學習，適度借助知性的力量，來發展完成或反省超越。

　　從形貌上看來，侯翠杏的畫一直並用著具象、半抽象和抽象的語言形式；就創作主題觀察，它們包含了偉大的自然和豐富的人生，觀照的不只是外在的感知環境，也深入了內在的心靈世界。不難想像，她的感覺是非常敏銳的，興趣是極為多

元的，而心胸也是隨時處於開放狀態的，唯因如此，從清新脫俗的山林到喧囂熱鬧的都會，從質樸親切的鄉土角落到浪漫天涯的異國名城，從繽紛華麗的花圃到寂聊私密的心田，都是她易為感動，而力想以彩筆去捕捉呈現的對象。

侯翠杏的感性特質，來自師學的啟發、女性特質的自然流露、和個人心性的坦誠面對。不論住在台灣或夏威夷，遊歷歐美東南亞、或中國大陸，她似乎很能夠隨遇而安，對於周遭的事物——不論是有形的山川自然或無形的抽象音樂——經常有一種喜極的感動，她的所有畫作，幾乎都是以這種當下的感動為出發點，但是在創作過程中，它們經常朝著不同的方向演繹發展，到了最後階段，則是進一步地被純化和和深化了。

以風景畫為例，侯翠杏遊蹤四海的身心經驗，繽紛地寫落在她的畫布當中。她的風景畫作，大致可分成印象／意象／心象這三種類型。其中，印象型態是把訪遊現場的景觀和內心的悸動做了第一次的揉合與定著。這類的圖畫中雖然保有許多可以和實景參照的線索，但是主觀營造的意識已經悄然浮現了。從她描繪夏威夷住家窗景的「鳥瞰鑽石山」、表現巍峨黃山的「身歷其境」、刻畫東瀛日本的「熱海」或台北家鄉的「臨海山城」等作中，皆可看出一種主觀式的氣韻營造。我相信，侯翠杏曾用心吸收了中國傳統山水畫的寫生／造境觀念——她的風景畫好用全景式的構圖，喜歡在一種俯瞰天地的格局中，透過驚嘆的筆調和歌詠的色彩，紀錄下她對於各地美景的總體印象和原始感動。雖然應用的是西方的油畫顏料，她的寫生觀念，許是和東方美學更能產生精神共鳴的。值得注意的是，遠離美景現場回到畫室一陣後，侯翠杏的意象型風景和抽象風景（如黃山系列中的「登峯造極」、「無極」；抽象山水系列的「杏花村」等），就陸續出現了。看得出來，侯翠杏不是那種「事過境遷」就轉移注意力和興趣目標的畫家類型，她珍視內心的經驗，喜歡把身受感動的景象重新反芻再加提煉，把它們內在的精神和動人的氛圍重新加以詮釋。在這個後續的提煉過程中，視覺型的原始印象也慢慢地被轉化成為一種直覺思考的意象，或一種情感迴響的心象。以二〇〇〇年完成的「黃山」系列為例，侯翠杏從宏觀具象、氣勢浩然的全景大山，一路演繹到微觀近視，感覺細膩的抽象紋樣，在這些後續的畫作中，一些指示性的形象符號慢慢地被如抽象性的色彩演出所取代，或者說，一個事件的紀錄已被轉化成為一種經驗的多樣詮釋了。

色彩，在侯翠杏的畫中扮演了相當重要的角色，業師顏雲連的啟蒙和傾囊相授固然是一個原因，而她那敏銳易感的性格，殆也在色彩的天地中找到真正的自由和更多的自信。在她最早期的畫作中，已明顯展露了「用色彩說故事」的天賦和膽識，從這次展出的多年畫作中更可以總結看出，她的造形觀或許是飄忽自由的，但她的色彩觀絕對是嚴格和專執的。她的寫生造境之作，顯現她對形象再現的問題自有一分見解；她在一九九四年前後所作的「都會時空系列」——如「浪漫的城市」、「有地鐵的城市」等，也證明了她對於結構性造型有相當的表現功力；但對她而言，所有的造形似乎都只是一種記錄的符號，造形的本質是知性的，唯色彩才是感性的，是真正能夠表情和表意，可以用來詮釋各種經驗的最佳語言工具。

同樣的音樂，能夠帶給不同性格的人異樣的聽覺感受和天淵有別的情感回應；不同性質的音樂，所能引發的詮釋性聯想，就更為複雜多樣了。聆聽音樂，確是一種只能意會，難以形容的獨特經驗，對於這種經驗的傳述，侯翠杏顯然相信，唯有色彩是最能夠派上用場的。一九九二年至今，她反覆創作的「海之樂章」和「音樂系列」，意欲彰顯的，也正是內在於色彩與音樂之間的一種共鳴性。在這兩批畫作中，她讓色彩在畫布上彈跳、流動、交織和衝撞，透過明度的對比和彩度的變化，透過色相的增強和減弱，將莫札特、貝多芬、史特勞茲、帕瓦羅迪等人的樂歌，轉化成了一篇篇視覺的樂章。這兩批畫，可說極盡色彩演唱之能事，它們集體證明了，利用色彩來詮釋抽象的感覺經驗的可行性。於此，色彩已澈底超越了造形概念的束縛，色彩之於侯翠杏，真可說是「感覺之母，性靈之子」也。

如前所述，面對一個有所感動的景觀，侯翠杏常會先後試用具象或抽象的造形語言去捕捉或紀錄，但這似乎出之於隨興和隨意，但見，多年來她一直遊走在具象／構成性／表現性之間，而不曾受到所謂「語言體系」的拘束或「符號思維」的困擾。敢情，具象與抽象之於她，正好像是：一句話語可以用正謹易讀的文字寫出，也可以用速記式的密碼做成記錄。重要的是，畫畫中的意思和情感，必不能因為記錄的形式有別而被疏忽或淹沒了。想來，侯翠杏的畫之所以重視氣氛和情意的傳達甚於造形符號的雕鑿，因為她衷心追求的是一種純粹的美感和普同的情感，她立意探討的是色彩本身的言說力量。身為畫家，她肯定相信——色彩的演出是可以跨越文化藩籬的，色彩所能引發的感覺是最能超越知識經驗的。她新近創作完成

〈情感系列——
滾滾紅塵〉，
2001，油畫，
33×24cm×4。

的「情感系列」，從雙幅的「生動／遐想」，三聯屏的「雲在說話」，四連聯屏的
如「滾‧滾‧紅‧塵」，到九合一的「天地玄黃」，正足以說明，她將自然與人生
的觀照具現成藝術的心法，也就是「打破形執，讓一切復歸有情，讓一切還諸色
彩。」

　　侯翠杏畫作的另一特質是，不論具象的山川景觀，半抽象的都會構成，抽象的
音樂詮釋或情感書寫，其中的「畫意」，除了導出豐富、美滿、與無限的聯想，也
指向「詩情」的引發——一種浪漫、溫雅、迷濛而引人憧憬留連的詩意情境。浩瀚
無窮的宇宙，空山靈雨的高峰，音律流動的樂聲，地鐵奔馳的城市，繁華翡翠的花
園，夜闌人靜的心跳……這些異質的事物，通過她的彩筆書寫，都可以化成視覺的
詩篇，可以讓讓我們吟味無窮。

　　「透過藝術，建構真善美的理想；經由繪畫，呈現豐富與完滿的境界」，這
是長久以來，人們寄望畫家扮演的生產性角色，也是畫界傳承許久的創作觀念，
整體看來，這顯是侯翠杏的畫旨欲透露的一個中心訊息。環視「批判掛帥，策
略當道」的今日藝壇，視傳統如蔽屣，不復彈唱此調的畫家已越來越多，相較之
下，「洞觀天地，無處不美，處處是詩」的侯翠杏，寧願執著於用物質性的顏料來
創造美滿的視覺；用汲汲經營的色彩，來照見心理的波動和性靈的真實，她的藝術
用心，恰似陽春與白雪，雖然顯得有點孤詣，畢竟是值得肯定的。做為一個畫家，
她比別人幸運自由的是，毋需考慮時勢與流行的變化，不用擔心市場與經濟的宰
制，唯一要斤斤計較的是，她所做的色彩耕耘，能否一再地開花和結果，能否不斷
地沉澱和昇華。（2001年，上海美術館「美感無限——侯翠杏繪畫世界」個展。《美感無限——侯翠杏繪畫世
界》）

侯翠杏 生平年表

1949	· 出生於台灣嘉義市。
1968	· 文化大學就讀。開始創作,隨李石樵先生習素描,呂基正先生習水彩。
1970	· 青雲畫會聯展。
1971	· 東京中日美展,並代表台灣出席。
1972	· 凌雲畫廊個展。〈歸途〉刊登美術雜誌封面。
1973	· 與廖大修結婚。赴美國紐約進修。
1974	· 女兒英君出生
1975	· 遷居美國奧克拉荷馬州。
	· 青雲畫會聯展。
1976	· 進入奧克拉荷馬州立大學攻讀環境藝術碩士。
1978	· 取得奧克拉荷馬州立大學碩士學位。
	· 奧克拉荷馬州立大學美術館個展。
	· 兒子崇安出生。
1979	· 美國史丹福大學藝術研究所博士班進修。
	· 紐約SINDEN畫廊菁英十人展。
	· 臺北春之藝廊個展。
1980	· 省立歷史博物館《海外畫家》展。
1981	· 隨顏雲連先生習油畫。
1981-1986	· 應聘到文化大學家政系任教、並兼任系主任兼所長。
1987-2010	· 應聘到台灣大學講授藝術欣賞。

1989	・創立「財團法人侯政廷公益事業基金會」。
1990	・父親侯政廷過世。創立「財團法人侯政廷文教基金會」。
1991	・《青雲畫會前輩畫家十人展》。
1993	・《抽象，現代，美感國際》展。
	・《青雲畫會前輩畫家十人展》。
1994	・臺北新光三越文化館《無限美感》個展。
1996	・台中臺灣省立美術館個展。
	・《青雲畫會前輩畫家十人展》。
	・嘉義市立文化中心個展。
1998	・與張克明結婚。《青雲畫會前輩畫家十人展》。
1999	・臺灣大學《智慧之泉》——侯翠杏作品暨收藏展。
2000	・臺灣大學《智慧之泉II——荒漠甘泉》個展。
2001	・上海美術館《美感無限——侯翠杏繪畫世界》個展。
	・龍門畫廊《心淨國土淨》聯展。
2002	・日本奈良東大寺《無限展》聯展
2004	・國泰世華藝術中心《歐洲風情畫》油畫聯展。
2007	・國立歷史博物館《抽象新境》個展。
2010	・侯翠杏畫室《品味抽象》個展。
2011	・鳳甲美術館《抽象・交響》個展。
2022	・國立國父紀念館中山國家畫廊《宇宙・微觀——侯翠杏創作回顧展》。

國家圖書館出版品預行編目（CIP）資料

藝山行旅：侯翠杏創作50年自述／侯翠杏著.
-- 初版. -- 臺北市：藝術家出版社, 2022.05
208面；19×26公分

ISBN 978-986-282-299-9（平裝）

1.CST：侯翠杏　2.CST：藝術家　3.CST：臺灣傳記

909.933　　　　　　　　　　　　　111006496

藝山行旅

侯翠杏創作50年自述

發 行 人／何政廣

編輯顧問／陳長華

美術編輯／王孝媺

出 版 者／藝術家出版社
　　　　　　台北市金山南路（藝術家路）二段165號6樓
　　　　　　TEL：(02) 2388-6716
　　　　　　FAX：(02) 2396-5708

郵政劃撥／50035145 藝術家出版社

總 經 銷／時報文化出版企業股份有限公司
　　　　　　桃園市龜山區萬壽路二段351號
　　　　　　TEL：(02) 2306-6842

製版印刷／鴻展彩色製版印刷股份有限公司

初　　　版／2022 年 5 月

定　　　價／新臺幣600元

ISBN　978-986-282-299-9